李佩玲 組長指正。

雲延延
明報

序

2011年中，我在香港科技大學的 EMBA 課堂上，聽聶冬平教授講供應鏈管理，其中一個案例是關於 Adidas 的，這家舉世聞名的公司研發了一種量足訂製的球鞋，非常貼身舒服，售價較普通球鞋貴一倍仍有不少需求，打算大量生產和全球推廣，但最後決定只在少數旗艦店作小範圍推介，作為品牌的宣傳工具，原因是新產品從門市店員落單到海外工廠生產，乃至最終付運和顧客驗收，都和傳統的球鞋生產流程不同，是兩條徹底不同的供應鏈，同時管理兩條不同的供應鏈難度極高，強如 Adidas 也不敢輕易冒險。我當時聽了差點冒冷汗，因為《明報》正準備在日常的新聞生產流程之上，另開一條專門生產優質深度新聞的生產線，叫做偵查報道。

日報的新聞是以日為生產單位的，平均每名記者每天上班都要交一份稿件。偵查報道是以周為單位的，4個同事共同奮鬥5天只交一個報道出來，論人力投放是一般日報新聞的20倍。如果偵查組跟日報採編部門割離，獨立生產較有保障，卻會失去與編輯部270多位同事互動互助的機會；如果偵查組融入日報採編部門，團隊互動和協作會較佳，卻可能

在每天眾多熱點新聞中迷失，無法聚焦於含金量最高、需要長時間投放大量人力物力的報道。我們最終摸索出一條路來，偵查組每天參與即日新聞的採訪規劃，但不參與具體製作，有重大偵查新聞刊出時，即日新聞各部組傾力支援。這種既獨立又分離的跨部組有機協作，之所以能夠實現，沒有被部組山頭主義窒礙，是因為明報的同事對做新聞有共通的信念和價值，這是維繫不同的新聞供應鏈同室運作的強力紐帶。

劉進圖
明報總編輯

偵查組簡介

驅走黑暗

的光芒

　　《明報》在 2011 年 4 月成立偵查組，構思目的很簡單，就是希望在日報生產線外，開拓一條以每周為基數的生產線，透過集中少數記者，專攻獨家新聞，務求爆出更多有質素的好新聞，以減輕間中缺乏獨家新聞的問題，以及消防處無線電台數碼化後，記者無法取得第一手資訊而令突發新聞銳減的壓力。

　　偵查組成立以來，核心記者連同組長不過四五人，早期新聞來源主要靠主動發掘，部分報道如〈惠州 80 後買九龍最貴樓〉、深入內地採訪中日撞船事件主角的〈船長詹其雄：日官兵打我〉、揭發區選種票疑案的〈美孚選民不住美孚〉等等，都是靠記者主動打探。

　　然而，單憑記者努力，成果畢竟有限，明報在強化電話及電郵報料熱線後，市民及讀者向本報報料的數字持續上升。

明報幸獲讀者支持，多年均獲評為最有公信力的中文報章，這確實是明報的寶貴資產，因為較高的公信力意味明報可向報料人負責，保證其提供的資料絕對保密。這如同明報提出的報料口號一樣，「你報料、我偵查」；在讀者和明報的互動下，報料讓明報記者挖出更多好新聞，漸漸產生直接助益。

由讀者提供線索、經過記者努力完成的報道，逐步有成績，如〈史泰祖別墅霸8000呎官地〉、〈電梯大王恐怖軩禍頻生〉、〈特首住賭廳超豪專房〉、〈青馬橋鋼索兩成「甩皮」〉等等，都靠讀者踴躍報料，終把種種光怪陸離的不公之事呈現。

不過，偵查組絕不能忘記明報編輯部全體手足的支援和努力，因為按日生產的日報生產線，一直是報館承受最大壓力的部組；相反，以每周產量為目標的偵查組，若沒有其他手

足在正面戰場上緊守崗位，騰出珍貴時間及資源，偵查組根本沒空間和膽量嘗試調查眾多看似「機會不高」的新聞線索。加上，上司都大力支持，特別在關鍵時刻堅韌力挺，讓偵查組記者毋懼外來壓力，從容工作。

2012 年 2 月，明報獨家揭發特首熱門候選人唐英年大宅僭建了一個超大地宮，全城嘩然。不少評論員都認為，唐宮醜聞是唐英年敗選的轉捩點，足見此報道的巨大影響力。然而，揭發唐宮醜聞的事實背後，不單止記者的努力，讀者市民對明報公信力的信任更為重要，參建地宮、向明報爆料的多名工人，甘願冒險踢爆高官醜聞，信任明報一貫不偏不倚、保護消息來源、敢於報道的風格。

2012 年 6 月，明報攝影記者在例行採訪候任特首梁振英山頂大宅時，機警發現懷疑僭建物，在偵查組協作下，揭發梁振英大宅中有多個僭建物，泛民政黨更以此為依據，一度提

出選舉呈請，要求推翻特首選舉結果。

其後，梁振英一度聲稱僭建木花棚是上手業主留下，並非他所僭建，但明報記者一貫求真到底，透過翻查地政總署的高空圖片，揭發木花棚其實是梁振英買入大宅後才僭建，並非上手業主留下。面對圖文鐵證，梁特首最後也承認自己「記錯咗」。

六四鐵漢李旺陽「離奇自殺」後，明報記者為尋找真相，2012 年 9 月前赴湖南邵陽，衝破重重封鎖，獨家訪問李旺陽妹妹李旺玲和妹夫趙寶珠，獲悉夫婦二人根本從未認同李旺陽自殺的講法，此訪問內容明顯有別於湖南官方之前的調查結論，令事件真相得以進一步曝光。採訪期間，明報記者遭湖南邵陽公安無理禁錮，幸在各方協助下，記者終安全回港；這次採訪展現出明報記者敢闖敢拼的作風和不屈不撓的精神。

2013 年 1 月，明報記者經過半年之久的調查，訪問多名統計處前線統計員，揭發統計處部分員工涉嫌長年在問卷調查中弄虛造假。眾所周知，香港大大小小的政策制訂均依靠統計處數據來分析，若數據本身攙入水分，便不能準確制訂政策，影響深遠且嚴重，故這宗報道對維護並確保香港重大數據的準確性，相當重要。

2013 年 4 月，明報連續 4 天頭版獨家報道前廉政專員湯顯明種種涉嫌貪腐的行為，報道刊登後，社會迴響巨大，對匡扶廉署重拾正軌，有深遠影響。

上述多篇報道證明，知情者敢於揭發才能讓明報記者把不公義的惡行逐一曝光，倘若魚兒沒有了活水，記者再努力也只會事倍功半。

知情者犯險爆料，每每是為求公義得以伸張。同樣，作為新聞工作者，保護消息人士的身分及安全，不單是應有

之義，也是基本專業要求。

　　一般市民在討論區揣測誰是爆料者，尚可理解，畢竟人人都有好奇心，然而不少新聞同業也有這種「癖好」，愛打聽其他傳媒消息來源的真正身分，甚至發表揣測報道，估計其他媒體的爆料者來自何方，以及其爆料動機等等。事實上，這種做法是十分不專業的，不單自貶身價，更可能危及爆料者的安全及污衊知情者的動機。

　　在此我們必須感謝向明報揭發各種社會不公義事情的知情者，他們所做的不單令明報報道了好新聞，背後更大的意義是令社會得以改善，甚至改革，最終革除弊端，匡正流弊。我們深信，每一個香港人都會由衷地感激這些協助驅走黑暗的光芒。

報料電話：9181 4676、電郵：inews@mingpao.com

目錄

更多相關報道，可瀏覽

http://news.mingpao.com/investigation.htm

政治醜聞

2012 年 2 月 13 日，
特首參選人唐英年被揭發九龍
塘約道大宅僭建大型地庫。

4 天後，
唐英年偕同太太郭妤淺，會見
傳媒，向全港市民道歉，
表示建地庫是太太的主意，
但他會一力承擔。

地宮看不見

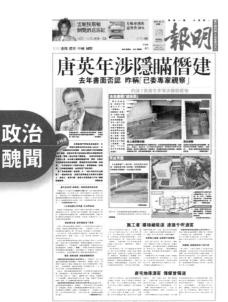

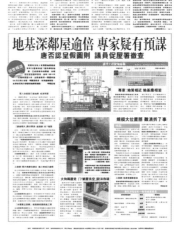

僭建掩不住

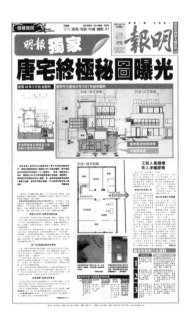

2012年2月，正當特首爭奪戰日益白熱化之際，《明報》記者揭發熱門參選人唐英年在九龍塘約道大宅僭建了一個逾2000方呎的大型地庫。唐英年最初一再推搪，力圖淡化問題，但傳媒相繼揭發其僭建「地宮」的圖則，唐英年夫婦終於承認僭建事實，但唐強調僭建一事是其妻所為。然而，「地宮」事件揭發後，唐英年民望急挫，不少評論都認為此事件是唐英年落選特首的關鍵。

2012 年 2 月 13 日
頭版報道

唐英年涉隱瞞僭建
去年書面否認　昨稱「已委專家視察」

本報接獲不同消息渠道指出，以熱愛紅酒聞名的特首參選人唐英年，於任職財政司長期間，在其九龍塘大宅涉嫌僭建地下酒窖，但唐英年數月前透過公關向本報書面否認有此事，聲稱「無任何地下構築物」。及後有參與唐宅工程的人員，向本報大爆懷疑僭建內幕，同時，本報近日拍得唐宅的高空俯瞰圖，發現唐宅泳池有兩個「玻璃洞」（圖），有測量師及工程師均指出，僅兩個地底「玻璃洞」已涉嫌違例僭建，並質疑洞下別有洞天。

豪宅泳池現「玻璃洞」　專家疑違例建地庫

除了泳池底兩個「玻璃洞」外，7 號大宅的天台也開鑿了一個玻璃天窗，但這天窗同樣並沒有顯示於圖則上，換言

之，單憑外觀，相信唐家大宅最少已有3個懷疑僭建物。

　　本報過去3日先後多次向唐英年公關查詢，要求回應涉嫌僭建及隱瞞的指控，直至昨晚11時，唐營公關終於口述回覆以下內容：「對於約道5A及7號兩物業是否有僭建物的查詢，唐英年競選辦現回覆兩物業均由唐的家族持有，有關人士已委任合資格專業人士全面視察物業有否違規，如有，會盡快採取行動，進行修正。」

0.6倍地積比率用盡　沒空間加建

　　根據屋宇署最新紀錄，唐英年2006年就任財政司長期間，曾透過建築公司呈交一份約道7號大宅的圖則，顯示泳池底是平整的，在地底沒有任何地庫空間。本報翻查政府規劃圖，也顯示約道7號的0.6倍地積比率已經用盡，因此按已批地積比率，是不可能申請再建地庫的。

曾訪唐宅者　證有僭建地下酒窖

不過，本報早前接獲來自建築界，以及曾經拜訪唐宅的消息人士指出，約道唐宅確有僭建地下酒窖。一名建築界人士坦承，年前參與約道7號唐宅工程，當年曾有人要求他於大宅僭建地庫。

去年10月中，本報去函唐英年求證此事，唐透過公關公司書面明確否認有「地庫（cellar）」或「任何地下構築物（any underground structure）」。

專家：倘無地庫 加建玻璃無意思

但近日再有聲稱曾參與約道7號大宅重建的工程界人士向本報指出，曾進入過大宅的僭建地庫，他們並詳細描述了建築佈局，包括隱蔽的入口、千呎面積等，並指出地庫唯一外露的部分是直通泳池池底的「玻璃洞」。本報記者兩度前往約道從高角度拍攝唐宅的最新圖片，為求客觀公正，本報並在不透露該業主身分情況下，向兩名測量界及工程界專家查

詢專業意見。

測量師學會建築測量組主席何鉅業表示，根據照片，該大宅泳池底部結構被鑿穿成兩個洞，洞頂是一塊玻璃。他表示，單憑照片不能百分百確定「玻璃洞」底下是否存在地庫或酒窖，但他補充，「若根據經驗，池底加建玻璃，作用猶如天窗，下方一般會存有空間，否則加建玻璃便無意思了」。

何表示，僅此兩個玻璃洞的深度，已足夠貫穿泳池的底部結構，直達地底泥土，按法例必須向屋宇署入則，否則便屬違法。至於7號大宅天台，也開了一個疑似天窗，何認為，因為鑿穿了天台的結構，同樣必須向屋宇署入則。然而，根據屋宇署最新網上資料，以上兩個改動均無任何入則紀錄。

香港專業教育學院建造工程系系主任陳子明看過泳池相片後，也認為池底的兩個框是「玻璃洞」，若沒有向屋宇署申請便挖建，必屬違規。他相信，該兩塊池底玻璃的作用是採入自然光，因此確實有合理懷疑，玻璃之下是有地庫存在，「若玻璃下方是泥土，採自然光便沒有意思」，而天台的天窗，也同樣有違規僭建之嫌。

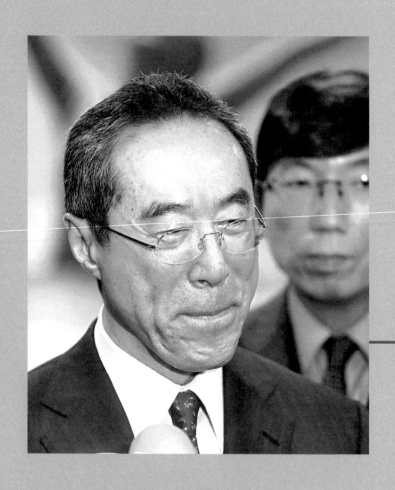

020　唐宮僭建

2012年2月13日，唐英年被揭發大宅僭建地庫，即被傳媒蜂擁追訪，最初只吞吞吐吐承認其約道5A號屋有違例僭建，迴避地庫問題（左圖），直至晚上接受電台訪問時，才承認7號屋車房位置「挖探咗」。上圖為2004年高空圖片，顯示九龍塘約道7號屋施工時，地盤挖了一個大坑，據專業人士估計最少有兩層樓深。

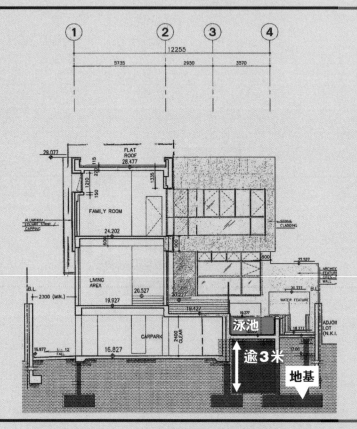

根據唐英年約道大宅2006年的圖則,專家發現7號屋地基約深達5米,對比高度相若的鄰宅,地基深度不尋常,大宅泳池與地基之間高逾3米,疑為方便挖泥作地庫。

唐英年九龍塘大宅 2007 年裝修圖則

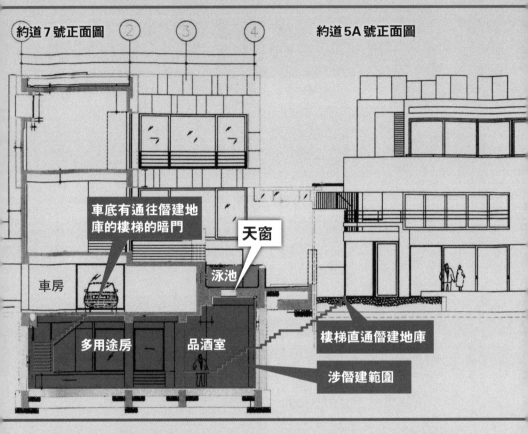

約道 7 號正面圖 ② ③ ④　　　約道 5A 號正面圖

車底有通往僭建地庫的樓梯的暗門

天窗

泳池

車房

多用途房　　品酒室

樓梯直通僭建地庫

涉僭建範圍

2012 年 2 月 16 日，7 號屋於 2007 年的裝修圖則曝光，顯示唐英年大宅地庫面積達 2250 平方呎，內有品酒室、酒窖、健身室等，約道 5A 號屋和 7 號屋也有秘道通往地庫。

翌日，唐英年偕同太太郭妤淺面對傳媒，向全港市民道歉。

偵查組主管

躲不過一架遙控直升機

2012 年 1 月初，快要過農曆新年了；偵查組記者各有各忙，但調查主題都跟春節有關連，有記者在分析玄學家每年預測股樓的準確性。另有記者在調查春節食品的限期標籤。也有記者在偵查詐騙市民購買超貴海味的「鮑魚黨」……記者 M 突然跟我說，唐英年涉嫌僭建地庫的調查可能有突破，我即時反應並不雀躍，因為這宗調查已搞了大半年，想過也試過很多方法，卻一直沒有進展。我固然要感謝同事的努力，但不敢抱太高期望。可是這回，我錯了，突破果真出現了！同事找到曾參與唐宅僭建地庫的工人接受訪問。

一切要從找到這個突破的半年前說起，2011 年中，特區政府高官陸續遭傳媒揭發家有僭建物，僭建突然成為熱門詞。有曾長年從事地產新聞的偵查記者 C 跟我說，建築業

界一直有個傳聞，說時任政務司長唐英年的九龍塘約道大宅，建有一個大酒窖，藏有許多名酒。

地平線下 看不見的僭建

記者C又說，香港寸金尺土，而且港產富豪一般都「算到盡」，所以若要蓋大房，珍貴的樓面面積大多不會「浪費」在地平線之下，地平線之下的地庫外界難於觀察，結果大多數有錢人的地庫都是僭建的。C又說，已經翻查過唐家約道5A號及7號（唐宅由兩個洋房相連合成）的官方圖則，沒有半點提及設有地庫，所以若有圖則，必定是僭建的。

同一時期，上司又要求偵查組同事，調查特首參選人的品格有沒有不法污點。當時3名疑似參選人，唐英年、范徐麗泰、梁振英當中，以唐英年的風頭最勁，倘若唐家真有僭建酒窖，必然是十分轟動的頭條新聞。雖然調查名人家裏有沒有僭建物，難度並不算很高，因為一般僭建物，目測便可發現，不過，若要揭發僭建地庫或酒窖，便相當困

難，以新聞價值和挑戰度分析，「唐家僭建酒窖」便成為偵查組的首要調查目標。

經過一輪努力，有位政經界消息人士跟我說，「約道洋房」可能真的有個大酒窖，雖然他本人沒有親身去過，但他有朋友親口說過，真的有地下酒窖。在兩項獨立消息來源指證下，我們感到有必要「深入調查」，然則，知易行難呀！如何深入調查？

小計一：借酒入屋

熱心的採訪主任知悉調查的最新發展，跟我們說，為何不喬裝送洋酒工人，假扮送錯酒去唐家，一旦對方不虞有詐，假扮工人的記者便可闖進唐家的僭建酒窖，豈不大功告成。此計乍聽起來，果真不錯。我們還即時在網上發現有批廉價紅酒發售，才30多元一瓶，買一兩箱，成本也不高。

這條小計只憑空想，唐家大宅真的易進易出嗎？看來必須要「威力偵測」，若唐宅應門的是個普通外傭，或許還有

一絲成功希望。記者M二話不說,決定先去「踩線」,一天下午,親訪約道大宅並按下門鐘,應門的是中年男人,疑似是管家,談吐冷靜,並非想像中的外傭;這條「借酒入屋」之計,似乎落空了一大半。

大家反覆想,若用此計,即便成功入門,後患也無窮,試問富人大宅,會沒有攝錄機嗎?若入屋後,對方只要求把一箱箱紅酒放在大門附近,毋須去酒窖,不單「偷雞不成蝕渣米」,對方隨時可反咬記者擅闖私宅,且有錄像鐵證,法律問題可多了,想來想去,「威力偵測」之計,只是一場鏡花水月的好夢。

小計二:紅外線檢測

大家又想,紅外線儀器可否檢測到約道的僭建地庫呢?不少驗樓師都有類似儀器,用於檢測建築物哪裏有水管漏水。隨後四處打聽,發現一般的儀器,「滲透力」有限,若用大型的儀器,又難於隱藏,勢必打草驚蛇。事實上,一位熱心的驗樓師,也曾親赴約道協助我們,並實地觀察,但他認

為在約道街上用儀器檢測，恐怕不會有明確的檢測結果。

　　一計不成、二計又不成，時間就這樣不斷消耗，轉眼到了2011年10月。咱們組有條不成文的規則，若是調查太久都沒有進展，便需暫時打入冷官「雪藏」，目的是防止無止境地耗費人力和時間，去調查一個沒有希望的項目。不過，若是無聲無息地把「唐家僭建酒窖」的調查個案，封存於檔案櫃，大家又心有不甘。

小計三：拋浪頭

　　既然無法證實，倒不如施展「拋浪頭」的市井招數。乾脆致函給唐英年，說我們已獲悉你家僭建地庫或酒窖，敬請回覆。此方法初想有兩個好處，若對方「坦白」自爆，我們便證實真有其事。如對方否認，日後我們又揭發真有僭建地庫，那我們便搶佔了道德高地，屆時對方連怪責我們的資格，恐怕都不易有吧。

　　一如所料，唐英年的公關公司否認了「僭建地庫」，但對方最初只是口頭否認。在記者追問下，對方才肯撰寫書面

否認。畢竟口講無憑，書面否認才是將來翻案的真憑實據。

　　放棄一個轟動的調查項目，只好收拾心情，可是踏進2012年，事情出現了變化，記者M跟我們說，接觸到一些朋友，知悉有可能找到曾經參與僭建地庫的工人。同事們鍥而不捨，固然可喜，心裏畢竟沒有底。1月中，M說，終於約見了多名建築工人，從他們口中知悉約道7號大宅真的建了一個很大的酒窖，用於收藏紅酒，還說面積超過1000方呎。（其後，屋宇署證實真正地庫面積接近2300方呎，且不單純是一個酒窖，而是設有私人影院、理髮廊的多用途巨大地庫。）

天窗漏風 唐宮通天

　　有政經界消息人士的指證，又有建築工人的親身舉證，表面上，算是有突破，然而消息人士所說的，只是昔日之事，而建築工人憶述也是多年前施工時的情況，萬一對方已把僭建地庫封掉，整個新聞便大有機會瞬間毀掉。所以，除了建築工人的口述「供辭」外，還需要物證，方算完備。

哪來物證去證明唐宅有個大地庫呢？建築工人說，唐宅地庫有兩個大天窗，直通長方形泳池，並說單從外面觀察，便會發現泳池底下有兩個天窗，而這可能是重要的物證，因為按照常理，泳池底下不該有天窗，因為泳池底下只是泥土，加裝天窗，並沒有什麼價值，相反，泳池底下倘若別有洞天，僭建了大地庫，這兩道天窗才有價值。

　　然而，有此重要發現，新的難題又出現？位於約道7號的唐宅，設有高高的圍牆，高達4米，若要「超越」圍牆觀察內部情況，同時又要不為人知，這可是雙重困難。突然有同事建議，不如租用雙層巴士，上層巴士可能夠高拍攝內部情況。坐言起行，我們租用了雙層巴士泊近約道7號，並拍攝到泳池斜角的圖片。圖片顯示，似乎真有兩個天窗，但這個畫面並不十分清楚，更令人擔心這可能是泳池地磚的倒影，所以我們必須找到更高的「制高點」去拍攝。

　　可是約道7號附近，並沒有什麼高樓大廈，如何去找高點？結果有同事建議我們去租用遙控直升機拍攝，而且使用此手段可確保整個行動較為寧靜，不會打草驚蛇，果然，不

在雙層巴士上層拍得
的泳池天窗圖片。

消一兩日便租得遙控直升機，真正行動只花掉數分鐘，便清
楚拍攝到「兩個天窗」圖片，完全不見倒影。

　　事已至此，既有建築工人的口供「人證」，又有兩個天窗
圖片的「物證」，幾可確定約道7號的唐宅，確實僭建了一
個大地庫。結果《明報》在2012年2月搶先報道「唐英年
涉隱瞞僭建」，見報後，迴響巨大，數日後，唐氏夫婦終於
承認僭建一事。及後有不少評論認為，唐宅僭建地庫是唐英
年在特首角逐中大熱倒灶的關鍵原因。

2012 年 2 月，《明報》記者聘用專業人士，駕遙控直升機（右圖）在約道公眾行人道路上「升空」，拍攝唐英年大宅實況。從高空圖片可見（左圖），唐家大宅泳池底下有兩個天窗。這正是揭發唐宅僭建地庫的關鍵。

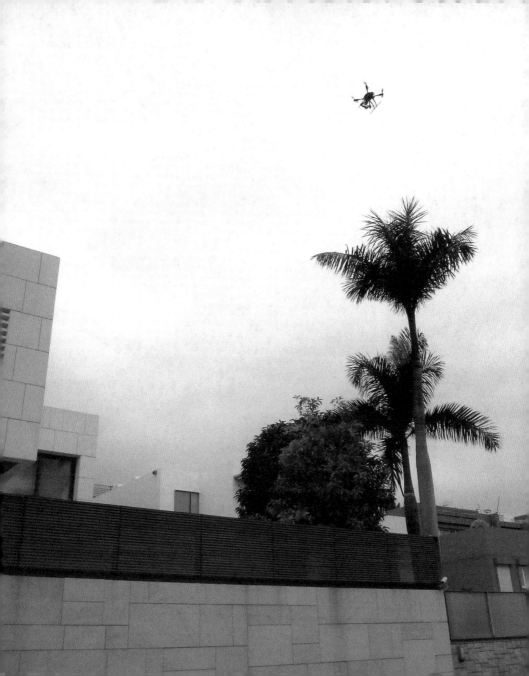

唐英年被揭僭建大型「地宮」後，
傳媒蜂擁而至，
在九龍塘約道大宅門外守候，
更出動多輛吊臂車高空拍攝。

2012 年 3 月 25 日，
唐英年（左二）於特首選舉中落敗，
會見傳媒時兩度哽咽，
太太郭妤淺（右一）輕箍丈夫手臂，
林大輝（左三）輕拍其肩膀，
左一爲金管局前總裁任志剛。

2012 年 6 月 21 日，梁振英正式就任行政長官 10 天前，被揭發其山頂大宅僭建玻璃棚，繼而爆出屋內還有地庫及其他僭建物，梁的誠信備受質疑。

圖為 2012 年 6 月 28 日，梁振英宣布新班子名單，在記者會上多次撥弄頭髮，對於僭建提問，只回應會盡快處理。

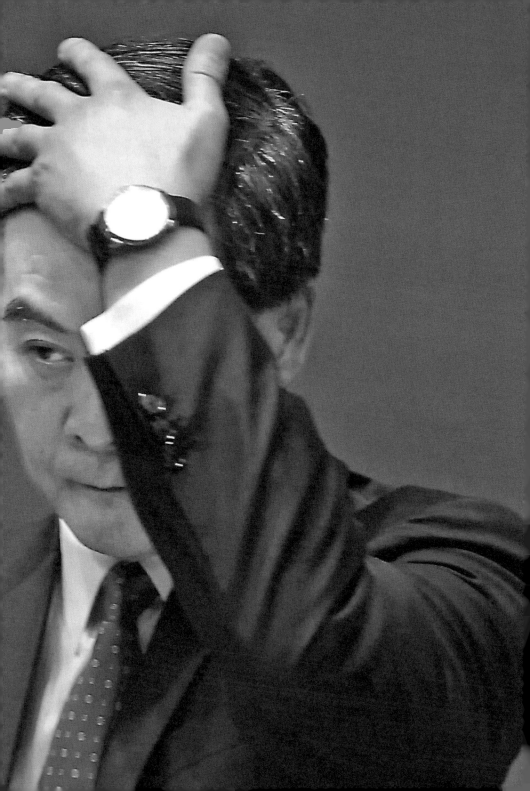

僭建花棚

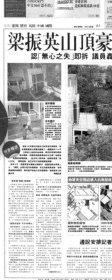

梁振英山頂豪宅僭建
認「無心之失」即拆 議員轟存心欺騙

梁宅再揭僭建
梁公開道歉 B屋花棚又涉違規

拆掉誠信

2012 年 6 月 21 日，《明報》頭版報道〈梁振英山頂豪宅僭建〉，梁振英雖承認僭建，但沒有兌現讓明報記者實地觀察的承諾，而是選擇在見報前悄悄把僭建拆除；明報 6 月 22 日頭版刊出〈梁宅再揭僭建〉，梁振英連日公開道歉，一度塞滿唐英年約道大宅門外的傳媒吊臂車群，再度在梁宅牆外集結。6 月 27 日的 A1 頭版題為〈天眼揭梁辦失實〉，揭發梁振英聲稱部分僭建是上手業主遺留下來一說不盡不實。其後，特首參選人之一的何俊仁提出選舉呈請，要求推翻選舉結果，最終未遂。

梁振英山頂豪宅僭建
認「無心之失」即拆 議員轟存心欺騙

　　尚有 10 天便正式就任行政長官的梁振英，被本報揭發其山頂豪宅僭建了一個面積約 110 平方呎的三邊密封玻璃棚。候任特首辦昨晚回覆本報稱，梁振英承認將原來的木花棚「改建為金屬加玻璃結構」，並沒有入則申請，並歸咎這屬「無心之失」，無意違例，並已於昨午清拆僭建玻璃棚。

曾宣稱「確認」無僭建

　　去年 5 月，梁振英曾向傳媒公開表示，諮詢過兩名專業人士，「確認」山頂大宅沒有僭建物。有立法會議員炮轟，身為測量師的梁振英，無可能不知悉大宅有僭建物，指他是存心欺騙公眾。

　　本報翻查 1999 年底地政總署的高空圖片，即梁振英簽約

購買山頂貝璐道4號裕熙園兩間洋房前一個月,發現洋房並沒有僭建玻璃棚或木花棚,到了2011年的高空圖片,則顯示僭建玻璃棚已存在,反映僭建物是在梁購入大宅後才加建。事實上,候任特首辦昨晚的回覆也承認是梁改建的,原因是玻璃棚前身為一個木花棚,梁買入該物業時已經存在,終因白蟻蛀蝕嚴重,幾年前被改建為一金屬加玻璃的結構。

　　本報昨日向屋宇署查詢有否巡視過梁宅,以及有否發現任何僭建物,直至截稿前仍未獲回覆。

「通風非密封 不計地積比」

　　候任特首辦指上述玻璃棚並非密封,故不用計算入地積比率,換言之,即毋須補地價;不過,香港大學房地產及建設系助理教授姚松炎指出,舉凡任何有上蓋的建築物,必須計入地積比率中,不能因建築物並非密封,而毋須計算地積比率。

　　本報翻查屋宇署紀錄,梁宅的地積比率幾近用盡,最多只剩大約1.5方呎,僭建110方呎面積,即變相有欺瞞補地價

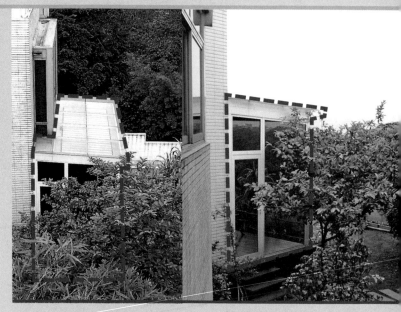

梁振英大宅的玻璃棚被揭發違規僭建（紅框示），面積約110平方呎，並設5級樓梯直通花園，梁振英回應稱「屬無心之失」。

之嫌，以山頂豪宅呎價動輒數萬元計算，涉款可能高達數百萬元。

學者：無關通風 有蓋即僭建

香港專業教育學院建造工程系主任陳子明說，由於屋苑已經用盡地積比率，而這類建築物面積，必須計入地積比率內，所以就算向屋宇署申請興建，也無法獲批，業主須先向城規會申請放寬地積比率，否則，這個僭建物除違反《建築

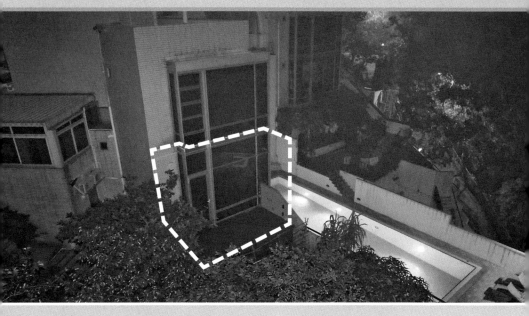

梁振英接到記者查詢後火速把僭建物清拆，沒有兌現讓記者實地觀察的承諾。白框為僭建玻璃棚原來位置。

物條例》外，也違反《城市規劃條例》。

香港大學土木工程系副教授蘇啟亮說，玻璃棚從客廳延伸，增加了樓面面積，「業主肯定着數咗」。

候任特首辦的回覆，稱梁只曾在通道上加建「玻璃蓋」，「並非密封」，又稱這只是一個「簡單結構」，梁「相信家中並無僭建物」，否則不會在該玻璃篷前多次接受媒體採訪，接近候任辦人士又形容該篷多處通風；不過，姚松炎稱，從未聽過「通風就不是僭建」這種說法，只是業主自行

演繹法例。姚解釋,該玻璃棚屬於「建築物以外的建築工程」,倘若沒有向屋宇署入則申請興建,則無論玻璃棚通風與否,均屬僭建。蘇啟亮也指出,判斷搭建物是否僭建,跟通風與否無關。

另外,根據政府現行的執法政策,由於該搭建物位於獲批建築物外,故不論風險多少,抑或是否新建,都屬於政府「須優先取締」的僭建物。屋宇署會要求業主拆除,否則會將物業「釘契」。

梁振英2000年以6600萬元購入上址兩座洋房,與家人居住至今,市值約達5億元。兩洋房合共樓面面積約4000方呎,並附連約近1萬方呎的花園空地,還有一個面積約1000方呎的泳池,於山頂豪宅而言,屬於極為罕有。

競選特首期間,梁振英的對手唐英年被揭發僭建「地下行宮」,聲望大跌,最終落敗。

唐英年和梁振英相繼被揭發大宅僭建，有政黨以二次創作海報，
到梁振英大宅外抗議，諷刺兩名特首候選人。

偵查組記者

天眼圖攻破「花棚說」

2012 年是《明報》成立偵查組以來重要的一年，先後揭發了「唐宮」和「梁宅」的僭建醜聞。此前，其他媒體早已颳起政商名流的僭建風暴，偵查組記者也相繼揭發了多名高官的同類問題，只是沒想到，僭建新聞的終極「井噴」，會是香港最有權力的兩名特首候選人，在短短幾個月內先後出事。由衷感嘆，新聞工作的變幻吸引之處，在於世事雖有法，卻也是萬事俱難測。

梁宅僭建被正式揭發之前，偵查組記者 C 早已開始審視梁宅構造，礙於山頂區陡峭的地形限制，現場偵查不易，但他從屋宇署取得建築圖則，又從地政總署購得高空俯拍的「天眼」圖，對比梁宅歷年的頂層變化，試圖找出蛛絲馬迹。C 首先從地政總署高空圖發現，梁宅兩幢獨立屋之間的平台位置有一個可疑的水池建築物，這是原始圖則裏沒有

的構築物。C連日請教建築和測量等行業的專家，研究結論顯示，這個水池屬於「可獲豁免」的園林裝飾物，而非違規僭建物。

這個可疑的水池在明報正式揭發梁宅違規僭建之後，曾再度引起輿論質疑其違規，但屋宇署最後得出的結論，跟C所得的相同，證明他之前的求證準確。

逃過巨賈公關　逃不過攝記法眼

所謂梁振英山頂大宅，其實就是貝璐道4號屋和5號屋兩間相連獨立屋連花園，它的僭建調查突破始於明報一名攝影記者超卓的觀察力。此前，梁振英曾在山頂大宅招待過許多傳媒中人、政商巨賈、公關巨頭，無數人在那些僭建的玻璃棚、葡萄架下逗留過，但只有這名攝影記者在進入梁宅之時，敏銳地發現這些構築物有可能存在違法問題。這個巨大的發現，很快就傳遞到偵查組的案頭，深化了新一波的梁宅違規建築調查。

這攝影記者雖然不隸屬偵查組，但他對新聞的專注和求真

精神，體現了所有記者應該具備的調查意識和採訪意志。

　　偵查組各員經過一輪深入討論、評估後，認為實地調查的最佳地點，當屬梁宅旁邊的私人豪宅屋苑「龍庭」。該屋苑的範圍有一條私人架空車路，非常適合觀察梁宅的狀況。雖然它的入口處有一座24小時更亭，有保安員嚴密把守，不過，偵查組各員都認為，由於掌握了非常確切的僭建資訊，已不再是瞎子摸象，在重大公眾利益面前，有必要進行更深入調查，縱使面對關卡，也得想辦法硬闖或用計克服。

喬裝龍友拍僭建「風景」

　　未幾，兩名記者驅車到梁宅背後的馬路停靠，路邊不少工人在施工，記者拿出望遠鏡、照相機，裝扮成遊客、龍友，邊走邊拍，慢慢靠近梁宅旁邊的屋苑大閘。當時，保安員轉過頭來，看了兩眼，便不再理會。於是，兩記者一裏一外，一個在外面遠眺風景，另一人則忽然走過保安亭直入屋苑，裝作拍攝梁宅方向的「山景」，短短6秒鐘拍得

數張梁宅側面的全貌。同時，屋苑保安員以私人地方不得內進為由步出驅趕。兩記者見既已得手便低調身退。臨行前數度回首觀察，保安員並未繼續注視，也未見他取起對講機向上頭報告。

明報偵查組成員各司其職，兩人從前線取得現場圖片回到報館後，即交由擅長分析建築圖則的記者C負責「解剖」，大家也圍繞這些原始材料各自發表意見。當時，除了攝影記者發現的貝璐道5號屋的玻璃棚，有記者又在最新的現場圖片中陸續發現更多懷疑違規建築物，比如車房上蓋及車房底的小地庫。後來，偵查組跟至少兩名建築專家研究過後，確定玻璃棚屬於僭建，但其他部分則有待更多論證。C繼續堅持以最嚴謹的精神求證真偽，獲得各組員一致同意，先刊登關於5號屋僭建玻璃棚的報道，然後全力查證餘下的懷疑僭建工程。

2012年6月21日，首篇相關頭版報道〈梁振英山頂豪宅僭建〉刊出，特首梁振英承認僭建，但他未兌現讓記者實地觀察的承諾，而是選擇在見報前悄悄把僭建拆除。但此時，

他和市民都未料到偵查組正攤開更多圖則，以及更多的現場圖片，準備揭發梁宅更多的違規僭建物。

昔日照片 今天物證

上文提到，特首選舉以來，有多批傳媒人曾作客梁宅，他們大都曾經在梁宅內拍照留念，當中也包括明報的記者及編輯，於是這批塵封的圖片突然變得極具價值。明報一編輯有見及此，立刻翻找出他早前在梁宅拍攝的舊相片，逐張仔細察看，果然再發現4號屋也有類似僭建問題，這個僭建物被梁振英稱為葡萄架。經過一番嚴謹求證後，明報於6月22日頭版刊出〈梁宅再揭僭建〉，梁振英連日公開道歉，一度塞滿唐英年約道「地宮」門外的傳媒吊臂車群，再度在梁宅牆外集結。

在節奏急促的採訪室，偵查組、港聞組、政治組、攝影組多名記者圍繞梁宅，從不同方面跟進調查。讓偵查組各員念念不忘的是，還有5號屋的車房上蓋及車房下小地庫尚未曝光。正當記者C的求證進入最後階段之際，梁振英突然

宣布開放大宅給傳媒入內採訪，並自爆全屋共有6個僭建物，當中正包括車房上下的違規建築。原本屬第三天的獨家偵查報道，變成官方發布式新聞。事後回首，偵查組雖感到稍有可惜，但仍相信嚴謹求證，不貿然發布未成熟、未在專家研究層面得到極高肯定的報道，是正確的決定。

在此，明報各同事必須感謝過去一直秉承以客觀專業態度，給我們提供專業意見的建

早於 2011 年 5 月 8 日，梁振英仍未正式宣布參選行政長官前，曾接待傳媒到山頂大宅，站在違規玻璃棚前講解種植心得。

築、測量和工程專家。許多時候，我們向他們講述違規建築個案時，只是呈交圖則及現場圖片，並沒有告知他們有關建築物的業主身分，但他們仍樂意一一研究分析，是其是，非

這些專家耗用大量個人時間、精力，詳盡講解及分析，再由記者將之轉化為報道，不僅有助媒體監督社會，也產生了極大的公民教育作用。僭建新聞發展至今時今日，不少曾經對這個範疇一頭霧水的市民讀者，都了解到僭建帶來的不公及危險，社會各界對於舉報違規、嚴守法律的意識也得以大大提高。這群默默給香港奉獻公民教育的專家，是香港得以成為先進城市的重要組成元素。

明報連續3日的偵查報道，不僅全面引爆梁振英大宅的僭建問題，也給他帶來任內嚴重個人誠信危機。梁振英若斷然坦承錯誤，妥善改正，這場危機還是有緩解空間。不過，自回歸以來，幾乎每一名高官權貴都持僥倖心態，不相信「紙包不住火」這句傳誦多年的警示良言，曾蔭權如是，唐英年如是，可謂罄竹難書。這次，梁振英委託候任行政長官辦公室公開對公眾解釋說：「有關結構（首個被揭發的僭建物：5號屋的玻璃棚）的前身為一個木花棚，梁先生於2000年買入該物業時已經存在。因為白蟻蛀蝕嚴重，幾年前改建為一金屬加玻璃的簡單結構，本質為一建在花園的玻璃篷，並

非密封……」偵查組記者為了徹底追查真相，對此展開了後續調查。

　　根據唐英年地宮僭建的偵查經驗，被新聞行家稱為「僭建專家」的記者C，再次到地政總署翻查更多被稱為「天眼」的高空圖片，取得1990年代以後的多張圖片，逐張仔細比對，再有突破發現。1999年11月3日的「天眼」圖片顯示，梁振英購入大宅前一個月，玻璃棚位置其實是空空如也，並沒有任何如「木花棚」之類的外牆建築物，只有灰色的地板平台。2000年9月16日的「天眼」圖片顯示，梁振英完成該大宅買賣，收樓後3個月，該處仍未有木花棚，依舊只有地板平台。2001年9月27日。梁振英收樓後15個月，當時的「天眼」圖片有一細微但極重要的變化——5號屋前出現了白色玻璃棚，清晰可見。一系列的「天眼」圖片證實梁辦聲明至少有3處關鍵陳述失實：

一、所謂木花棚，原本並不存在，因此所謂白蟻蛀蝕，理所
　　當然也不存在；

二、上手業主並無在該位置遺留任何違規建築；

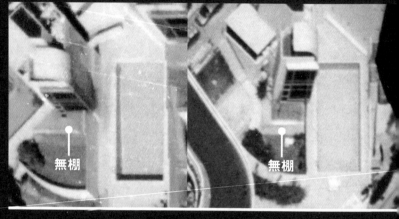

1999年11月3日　　　　2000年9月16日

無棚　　　　　　　　　　無棚

三、僭建的玻璃棚肯定是梁振英搬入大宅後違規加建的。

誠信危機加深管治危機

於是，明報把調查所得資料轉化為報道，呈現在2012年6月27日的A1頭版上，題為〈天眼揭梁辦失實〉。有關A1的標題，明報內部也曾討論，有記者曾建議〈梁振英聲明失實〉、〈梁振英說謊〉之類的「激情」字眼，但為求延續自「唐宮」僭建的報道及向來的客觀公正，不帶情緒針對任何

2001年9月27日

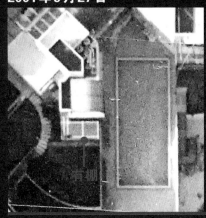

1999年11月3日（梁振英購買大宅前1個月）和2000年9月16日（梁振英收樓後3個月）地政總署高空圖片顯示，梁振英大宅5號屋仍沒有木花棚，只有灰色平台。

2001年9月27日（梁振英收樓後15個月），5號屋前出現白色花棚，證實花棚是梁振英搬入後加建的。

人，只針對客觀真相的宗旨，編輯部最後為標題拍板定案。

　　這篇偵查報道刊出後，在社會造成極大震撼，有學者甚至擔憂梁振英的誠信已瀕臨破產邊緣，這次「失實」直接讓梁振英的誠信危機深化為管治危機，其影響深遠，不可估量。

　　明報各部門多名記者在一系列調查報道中付出極多時間和心血，他們都深信，香港勝在有新聞自由，讓傳媒不斷監察社會，持續揭露不公，才能說服世界，香港仍是一個追求公義的先進城市。

2012 年 6 月 27 日，梁振英被揭發購入山頂大宅時，
木花棚並不存在，「買入該物業時已存在」的說法被攻破。

圖爲梁振英面對失實指控，面容繃緊地步入電梯返回辦公室。

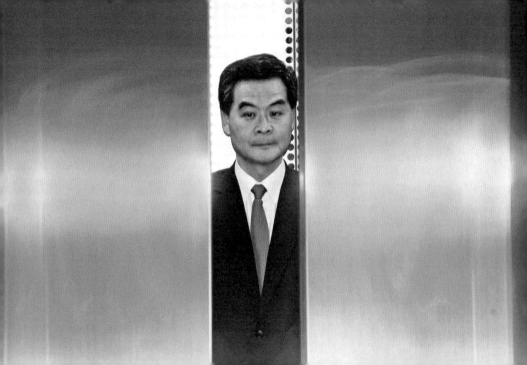

梁振英帶領新班子上任首天，七一遊行人數爲歷年第三高，
遊行由白天延續至晚上，示威者絡繹不絕，
此時維港正發放煙花慶祝回歸。

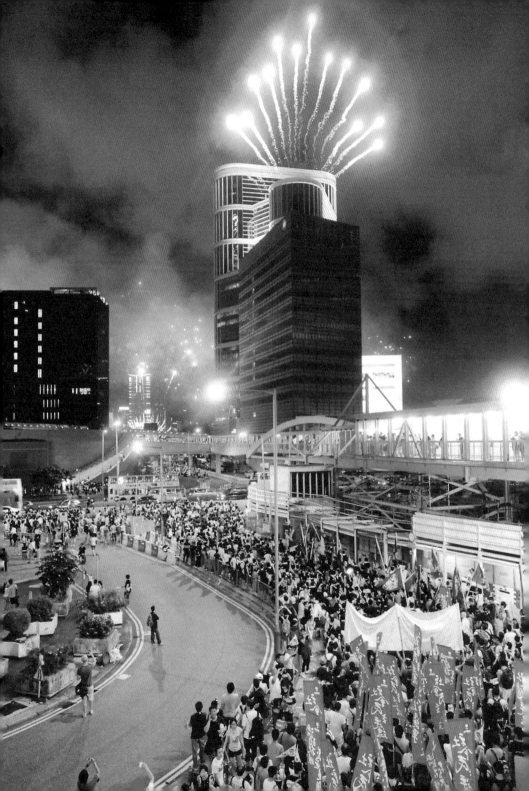

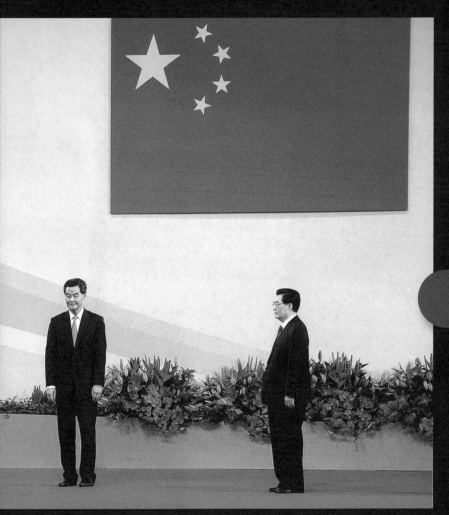

2012年7月1日，梁振英(右二)正式上任，成為第四屆行政長官。

湯顯明醜聞

2013 年 4 月，
前廉政專員湯顯明任內的開支
醜聞連珠爆發，
酬酢、送禮、外訪、受禮等
問題愈揭愈多。

圖攝於 2013 年 5 月 18 日，
湯顯明首次公開面對傳媒，
面露憂色，提到「一路以來深
信香港是公正」時，
一度停頓幾秒才繼續說話。

廉潔先鋒

政治
醜聞

貪杯放縱

　　《明報》在 2013 年 4 月 24 日連日大篇幅報道〈湯顯明豪宴內地官〉、〈湯按生肖 厚禮送權貴〉，揭發前廉政專員湯顯明任內一系列超標酬酢和送禮個案，引起社會廣泛關注，質疑他利用公帑拉攏內地人脈關係；翌日，明報再刊出〈湯顯明宴中聯辦逾20次〉、〈十攜女友赴公帑飯局〉，引發立法會議員質疑湯顯明公帑私用，以及屢屢在廉署大案出現轉折時刻與中聯辦官員密會，有泄密嫌疑；其後，〈廉署少報數十萬送禮費〉、〈湯顯明5年收禮450份〉，陸續揭發廉署向立法會申報湯顯明任內帳目，不盡不實等等內情。

湯顯明豪宴內地官
人均上限450元埋單1200 「自己批准自己」

本報偵查發現,廉政公署於2010年11月及12月兩度在
灣仔五星級君悅酒店宴請內地官員,其中一次宴會的賓
客,是來港答謝港府在2008年汶川地震賑災的四川高官,
兩次合共消費近8萬元,人均消費逾1200元,遠超廉署晚
宴酬酢人均450元的上限。時任廉政專員湯顯明出席這兩次
宴會,每次有超過20支中外名酒款客,包括茅台及XO,這
批名酒是廉署方面自備。湯顯明昨回應本報查詢時稱,不
記得上述兩次宴會詳情。

廉署:湯宴客 事前湯批准

廉署發言人昨回應時,承認「兩次宴會的嘉賓是由當時的
廉政專員(湯顯明)宴請」,並承認人均開支達1100元至

1200 元，超過上限，但事前獲湯顯明批准。廉署亦承認，湯顯明兩次宴請的酒水開支，事前也是湯自己批准。此一披露也間接證實，湯顯明當時是將晚宴及酒水等開支，分開兩張帳單處理。

湯稱不記得：當政協後問題湧來

就該兩次晚宴「超標」，湯顯明在電話中回應本報說：「你現在問我，我記不了，我手上無什麼材料。」記者向他講到兩次晚宴的詳情，他打斷答道：「這樣吧，這樣吧，你都是與部門接觸吧。」他又說：「我整理好後，日後可以講解番這些事情，因為你都知道好多問題，都是最近數個月……做了政協之後，問題一擁而來，我都希望問題不要複雜化。」

君悅兩次晚宴 包海景廂房

本報接獲市民舉報，指廉署於 2010 年 11 月初以及 12 月初，兩次在君悅酒店宴客（包括湯顯明在內），地點在 6 樓

包房，可飽覽維港景色。賓客均為內地官員代表團，每次總人數介乎20至30。當中，11月初的宴會花費逾4.1萬元，人均消費約1100元，超過《廉政公署常規》晚飯上限的人均450元。12月初的另一次宴會，花費近3.6萬元，人均約1200元，亦超上限。

不過，晚飯人均消費若超過450元，只要獲得專員批准，便不屬違反《常規》。上述兩次晚宴，專員均有出席，並由專員自己批准豁免，有利益衝突之嫌。

廉署發言人拒絕透露湯顯明兩次君悅宴請的客人身分，僅稱對方是「內地檢查機關及相關機構的高層」。不過，本報翻查資料及綜合消息發現，中國最高人民檢察院檢察長曹建明，2010年11月初率團到訪廉署，及後出席廉署於君悅舉行的上述宴會。而時任四川省常務副省長魏宏（現任四川省長）等官員則於同年12月初率團來港，答謝港府協助川震重建，及後訪問廉署及出席湯顯明邀約的君悅宴會。

除卻廉署豪宴曹建明等人，廉署昨公布湯顯明任內送禮清單，廉署在2010至11年的一年內，先後送出4份合共近

8000元的禮物給曹建明，反映湯顯明掌管時的廉署對曹建明格外重視，既請食豪宴，又頻頻送禮。

廉署自備逾20茅台XO

此外，據本報獲悉，上述兩次宴會，分別擺放超過20支中外名酒款客，包括茅台及XO等，然而這大批名酒並非君悅酒店提供，而是廉署自備。廉署作為打擊貪污的獨立部門，為何事先儲存大批名酒？廉署對此並無正面回覆。

廉署宴請賓客「超標」並非新鮮事，早前審計署揭發廉署兩年前在港舉行的國際活動，兩度宴請來賓，分別以「一餐分兩餐」及「晚餐開支歸宣傳費用」兩招，繞過廉署晚餐人均450元的上限。

審計署揭發的第一餐，時任廉政專員的湯顯明與10名廉署人員宴請13名來賓，共進人均431元的晚餐。此數雖不超上限，但原來該晚有甜品和6瓶餐酒，人均開支92元，實際人均開支合共523元，惟廉署把晚餐和甜品「分拆」兩餐來申報酬酢開銷，又以「宣傳費用」名目申報餐酒開支。

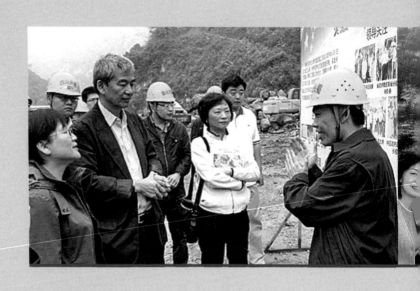

第二餐，廉署以「宣傳費用」為名，以人均1045元的費用宴請110名來賓。然而，本報揭發的君悅酒店兩次宴會，人均消費俱超過審計署披露的兩宗個案。

審計署：未全面查所有酬酢開支

廉署回應說，湯顯明的上述2010年11月君悅宴席，不在

2013 年 5 月 16 日，《明報》報道湯顯明於 2010 年 5 月赴四川視察災後重建，4 天行程中只有 1 天公幹，其餘 3 天前往九寨溝、峨眉山、樂山大佛等景區觀光。左圖爲湯於四川省道 303 映秀臥龍段視察港府援建工程，右圖爲湯顯明（右五）到樂山大佛觀光時留影。

審計署早前的審計範疇；至於 12 月的一次，審計署已經審計，並核實款項由湯顯明自己批准。不過，審計署發言人昨回覆本報稱，早前的抽查，並非全面審查廉署的酬酢開支所有範圍，只是針對廉署轄下社區關係處在「倡廉教育和爭取公眾支持肅貪倡廉方面的工作」而涉及的所有開支（包括酬酢開支）。

香港還勝在有ICAC？

　　廉政公署創立至今近40年，其金漆招牌之閃耀，令內地百姓每聞其名，必肅然起敬。畢竟內地反貪腐機構雖然不少，如中紀委、反貪局、監察部、檢察院，但實際國情是愈反愈貪，區區一個小村長的貪腐金額動輒逾億元。相反，香港官方鎮山之寶只有一個——廉政公署，一句「香港勝在有你和ICAC」，勝過深圳河以北的千軍萬馬。不過，多好的制度也有不能完全彌補人性缺陷的時候，只是香港人或許沒想過，一場人性污染制度的廉政危機，是由前廉政專員湯顯明引爆。《明報》自2013年4月開始，連續推出多篇報道，揭示了這個危機的來龍去脈。

　　若以香港的政治「朝代」劃分，湯顯明無疑屬特區政府前朝官員。過去兩年來，上屆曾蔭權一朝中最高層的重臣，幾乎都陸續因不同個人操守問題而爆出醜聞：曾蔭權自己被傳

媒揭發多次接受富豪款待，前政務司長唐英年在約道大宅僭建「地宮」，其前任許仕仁則涉嫌貪腐，正接受法庭審判。以上 3 人當中，有兩人正是由廉政公署介入調查而身陷泥沼。誰料到，廉署本身也爆出另一個「重磅」涉貪炸彈——湯顯明任內送禮總金額接近 100 萬元，酬酢總花費超過 130 萬元，收禮 450 份，外訪達 34 次，其中多次動用公帑旅遊；茅台、XO、紅酒、曲奇餅，塞滿堂堂廉政專員的文件櫃。

　　湯顯明涉貪腐，明報並不是第一間揭露的媒體。早於去年始，廉署開始接手調查曾蔭權涉貪案後，已有媒體開始報道湯顯明涉貪的蛛絲馬迹，並指控他包庇曾蔭權，而廉署對曾蔭權的調查，亦確實遲遲未有進展。此後，湯顯明的個人作風問題漸受港人關注，惟市民仍相信，就算湯出事，也只是他一個人的問題，既然他已離開了，廉署應會重回正軌。不幸的是，直到今年春天，明報記者開始接觸到熟悉廉署內部運作的知情者，蒐集了大量湯顯明任內的酬酢、送禮、外訪等各方面開支的資料，發現事情遠非如此簡單。同時，記者

也開始聯絡海關等部門人士，了解湯顯明過去出任海關關長時的作風。

敏感消息經雙重求證

記者在任何偵查報道取得官方內部敏感資料，明報一般採取兩種方法初步求證：一、引述官方資料確認、直接找當事人求證；二、從廉署內部或其他熟悉廉署者所提供的消息，印證資料真偽。兩個方法都能做到雙重消息印證，確認消息是否準確。明報調查湯顯明帳目資料的初期，便曾由不同記者透過以上方法完成求證過程。

其中，明報報道湯顯明至少10次動用公帑宴請女友陳詠梅之前，便曾致電陳詠梅本人求證，獲對方確認「從來與湯顯明沒有任何公務往來」，這也令記者確定，湯顯明公帑飯局的宴請對象，確實與廉署公務無關，換言之，這些宴請明顯有違規嫌疑。

在引述官方資料方面，記者正式致函廉政公署乃至新任廉政專員白韞六，對方確認了至少兩項重要資料：一、湯顯明

2010 年底兩次「自己批自己」，在君悅酒店超標宴請內地高官，即中國最高人民檢察院檢察長曹建明和時任四川省常務副省長魏宏；二、廉署向立法會呈交湯顯明 22 萬元送禮清單不盡不實，有數以十萬元的送禮開支未有如實公布，包括至少 5 萬元曲奇餅等食品未計算在內，理由是負責整理湯顯明帳目的廉署人員一度狡辯「食品不算禮物」。

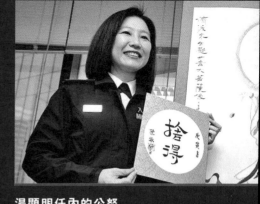

湯顯明任內的公帑飯局，最少 10 次攜同女友、即入境處前助理處長陳詠梅（圖）出席。

「食品不是禮物」惹同僚不滿

這個禮物的定義雖然細微，但蘊含意義極大。從文字層面，它顛覆了廉署執行處向來的執法標準，若這個定義成立，那麼，等於以廉署之名公告天下，以後輸送利益，可以不送黃金，只要專送食品，例如鮑魚、燕窩、魚翅，便沒有問題；因為這個標準是廉署自己定下的。記者循不同途徑向

回覆《明報》查詢
25.4.2013

- 廉政公署強調，提供予立法會的資料絕對沒有故意隱瞞，或是試圖包庇任何人，就我們向立法會提供的資料，亦是非常詳盡。
- 廉署曾送贈一些香港特式餅食，例如曲奇餅、月餅等食品，供有關機構的員工分享。
- 廉署人員在檢視有關資料時，理解送贈禮物並不包括食品，因此未有把餅食包括在內。現提供我們目前從記錄中找到的資料。
- 其他資料尚在搜查中，如有相關資料會盡快提供。

2013 年 4 月 25 日
廉署回覆《明報》查詢：
廉署人員在檢視有關資料時，理解送贈禮物並不包括食品，因此未有把餅食包括在內。現提供我們目前從記錄中找到的資料。

廉署人員及前職員打聽，發現其內部不少職員，甚至是高層，也對此荒謬的禮物定義強烈不滿，尤以一向奉行清規戒律的執行處人員，當中有人甚至說，因為這次廉政危機而連續失眠。

誰給出這個從古代《說文解字》到現代漢語詞典都找不到的荒謬定義？現任專員白韞六和廉署沒有進一步思索，定義者的動機及其意圖，之於湯顯明所涉「貪腐版圖」之中的位置和角色。此人為何要冒險下此定義？一、是在全港最廉潔

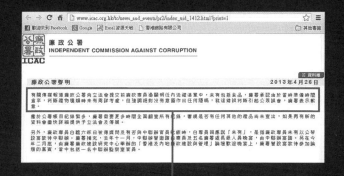

2013年4月26日
廉署公開聲明:
有關傳媒報道廉政公署向立法會提交前廉政專員湯顯明任內送禮清單中,未有包括食品,廉署承認由於當時準備時間倉卒,判斷禮物種類時未有周詳考慮,但強調絕對沒有意圖作出任何隱瞞,就這錯誤判斷引起公眾誤會,廉署表示歉意。

的地方工作多年後,仍真心相信這個「食品不是禮物」的荒謬定義? 二、抑或是有人刻意隱瞞湯顯明貪腐的資料?

守戒職員:從未申公帑酬酢

在湯顯明廉政危機爆發的頭一個星期,廉署面對明報連日揭發報道,一度相當開放,比不少香港政府部門積極得多,至少確認了湯任內的酬酢揮霍個案。但真正令全港市民震驚和擔憂的是,堂堂廉政公署,轄下執行處曾搗破不少收禮受

賂的案件，而負責應對傳媒的社區關係處，卻給出「食品不是禮物」的定義！這個細節，曲線印證了一個不幸的現實——湯顯明離開了，但他的陰魂可能猶在。

執行處一向是 ICAC 的核心及靈魂，記者隨便問一個職員或前職員，他都會告訴我們，普遍廉署人員的自我戒律極嚴，不僅從不收禮，偶爾公務送紀念品也是自掏腰包。記者向其中一人探聽消息時，談及有關酬酢的申請程序，他回答說：「對不起，這部分我真是不太清楚，因為這麼久以來，我一次也沒申請過公帑酬酢，所以連怎麼申請也不知道。這部分真是很抱歉，我答不到你。」可是，他的同事或前同事卻向記者披露，他們的頂頭上司湯顯明，連一份餐前送酒的芝士、一頓 50 多元的早餐、一頓 100 多元的下午茶，也盡情以公帑報銷。湯跟一眾下屬對待公帑的態度，怎會如此南轅北轍？

有廉署人員慨嘆，ICAC 這套反貪防貪制度一直行之有效，世界各地群起參考仿效，但此制度卻難以監督 ICAC 的最高層人員，因此，在上位者的個人品德對維護制度而言非

常關鍵，這次湯顯明涉貪，就是典型人性貪婪污染制度，所以，全部政府人員都應引湯顯明為戒，都應緊守香港公職人員一直引以為傲的道德堡壘。

媒體追訪 廉署大門逐步關上

明報首先揭發湯顯明個人問題，再深入挖出他的副官、廉署社關處、內地聯絡組原來一直在背後安排湯的可疑酬酢、送禮和外訪。我們連日來的報道，基本描繪了湯顯明涉貪系統的全貌。廉政危機爆發後，湯顯明面對至少幾方面的調查。一、廉署內部的刑事調查；二、特首成立的獨立檢討委員會；三、立法會帳委會的公開聆訊；四、立法會議員何秀蘭及郭榮鏗牽頭成立的「調查湯顯明專責委員會」。由於特首梁振英採取極保守態度應對危機，社會廣泛要求由法官組成的獨立調查委員會，以及由立法會引用權力及特權法全面聆訊調查的積極方案，全部不獲採納，導致有志徹查真相的議員和社會人士束手無策。曠日持久，廉政危機仍徘徊不散，廉署對待媒體的提問，由開放透明，逐漸轉為關門拒客。

不少愛護廉署的社會賢達紛紛發言，指出不斷有廉署內外的人向媒體告密揭發，證明ICAC的丹田底氣仍在，不少廉署中人也對湯顯明系統的問題咬牙切齒，劃清界線：「他不是我們自己人！」深圳河對岸的網民近日仍留言鼓勵：「河對岸勝在有ICAC。」大家都肯定，廉署需要的不是大崩塌，而是需要精確的手術切割，把腫瘤病毒清除乾淨，引領香港回歸正軌。也有立法會議員建議，ICAC長遠應該設立一個保護舉報者制度，鼓勵內部正義之士揭發監督。

　　現在，香港與ICAC都正站在歷史的十字路口。

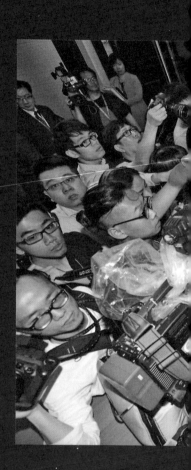

2013年5月18日，
前廉政專員湯顯明（中）
出席立法會帳目委員會公開聆訊，
離開時大批記者爭相採訪，
場面混亂。

湯顯明醜聞　085

突破
封鎖

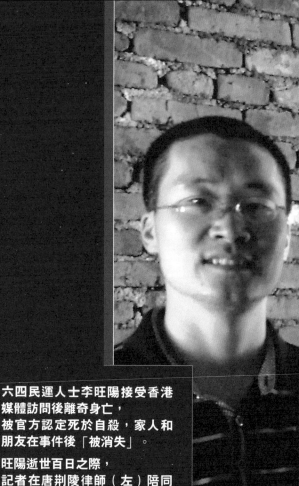

六四民運人士李旺陽接受香港
媒體訪問後離奇身亡，
被官方認定死於自殺，家人和
朋友在事件後「被消失」。

旺陽逝世百日之際，
記者在唐荊陵律師（左）陪同
下，終在湖南找到旺陽胞妹李
旺玲（中）和妹夫趙寶珠
（右），還有與他們一同「被
消失」的死因真相。

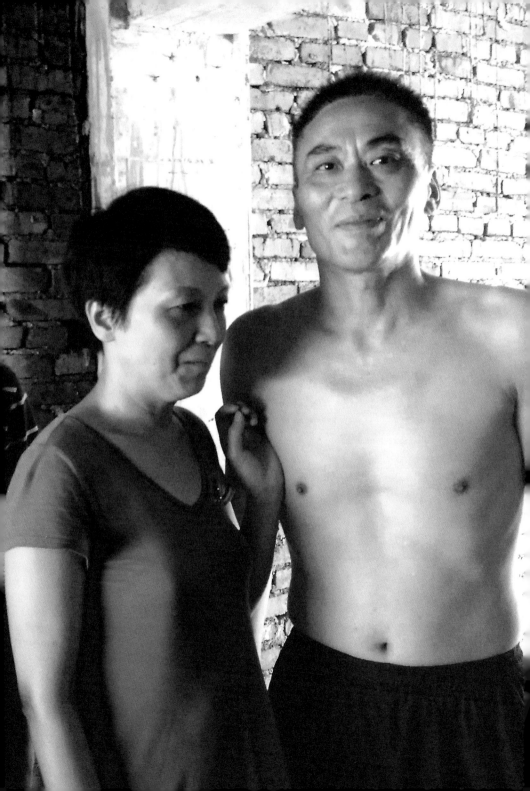

親人被消失

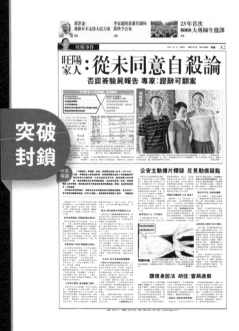

突破
封鎖

2012年6月6日，湖南省邵陽市六四民運人士李旺陽離奇死於醫院，外界懷疑他的死因與5月接受香港有線電視訪問有關。湖南省政府在事發後不顧親友反對，強行包辦驗屍和火化程序，並認定李旺陽死於自殺，此舉引發港人多次遊行抗議。《明報》記者於同年9月突破封鎖，訪問李旺陽唯一親人——妹妹李旺玲，確認家屬並沒有簽署驗屍報告，更不同意李旺陽自殺的官方說法。其後湖南省政府扣留明報記者44小時，並安排官方訪問後才肯放人。現在李旺玲夫婦等人仍然在邵陽處於被監控的狀態。

鐵漢冤待雪

旺陽家人：從未同意自殺論
否認簽驗屍報告　專家：證辭可翻案

「六四鐵漢」李旺陽「自殺」疑案發生快將100天（9月16日）之際，本報記者上周突破封鎖，在湖南邵陽市採訪了李旺陽胞妹李旺玲及其丈夫趙寶珠，以及生前好友尹正安。趙寶珠親口向本報說，他夫婦倆從沒有參與調查過程，也沒在判定為「自殺」的驗屍報告上簽字同意。趙的講法跟官方調查報告指李旺陽家屬「同意」自殺死因的說法，大相逕庭。

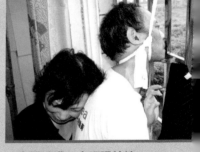

「六四鐵漢」李旺陽於接受香港媒體採訪後，2012年6月6日離奇上吊亡，其胞妹李旺玲（左）自此音信全無。

從沒參與調查　沒聽過《聯合報告》

有內地法律專家指出，李旺玲及其夫的證辭是非常關鍵的證據，基本否定了官方報告的權威和定論，已可以「翻案」，重新調查李旺陽死亡真相。

消失的李旺玲　　091

邵陽市政府在李旺玲及其夫趙寶珠「被消失」期間，充當他們的「代言人」，聲稱夫婦倆曾向外發出一份「不與外界聯繫的公開信」，信中還有二人簽名（圖）。不過李旺玲接受《明報》訪問時，一再搖頭否認曾簽名。

李旺明的，案件已平6月9号处理完毕，我們不愿与外界聯系，不愿受到任何打扰，不愿接受任何媒体采访，我只想从此翻出来走过安静正常的生活。

趙寶珠
李旺玲
2012.6.9

　　本報記者上周三下午在李旺玲的委託律師唐荊陵陪同下，終於在邵陽市內與夫婦倆見面，他們一臉憔悴，甫見有人來訪，最初喜上眉梢，旋即面露休戚，面對提問，李旺玲只是連連擺手，還提醒丈夫趙寶珠「現在不要多說」。

否認簽署「不與外界聯繫公開信」

　　對於當局指兩人簽字同意驗屍、火化，他們一一否認，趙寶珠更表明從沒參與調查過程。趙寶珠說：「驗屍報告什麼？解剖報告什麼？我們都沒參加。驗屍報告、解剖報告我們都沒簽字的。」記者又詢問兩人是否曾接受《聯合調查報

湖南官方調查報告指李旺玲曾在火葬場親筆簽字，同意火化亡兄，但李旺玲及其夫表示從來沒有簽署過。圖爲邵陽市當局聲稱由李旺玲親筆填寫的火化申請。

告》的調查結果，趙寶珠表示，從來「沒有聽說過」這份文件。趙的這番講話，與官方所指他們已經「同意」調查結果大相逕庭。

當記者問及當局發放過一些文件有他們的簽名，是否偽造時，趙寶珠臉色一沉，說曾在頭昏腦脹下，被當局要求簽署一份看似是醫學報告的文件，「給我們看了，實在有些專用術語我們不懂……反正我就只能簽了，難道可以不簽嗎？」記者問及他們夫婦有沒有簽署過一份「不與外界聯繫的公開信」時，李旺玲則一再搖頭。

此外，湖南當局一直拒絕李旺玲的代表律師唐荊陵與家屬

見面，有中宣部文膽之稱的「中國名博沙龍」主席謝柳青，月前發布一份專訪邵陽公安的「調查手記」，「報道」李旺玲早已解除了唐荊陵的律師職務，但趙寶珠向記者否認有其事。

公安每日家訪 當地盤散工餬口

採訪短短10多分鐘期間，李旺玲表現緊張，不時四處張望，生怕被人發現。李旺玲透露，政府對他們的看守至今未有鬆懈，他們不能與外界聯繫，更遑論接受採訪，即使想出城打工也被禁止，只能在居所附近的地盤當散工，勉強過活，而每日也有公安突擊到家中巡查，並派人在附近監視，令他們感覺猶如被長期看守，縱有千言萬語，也是有口難言。李旺玲更不斷叮囑記者快離去，免生事端。

摯友：旺玲無簽字同意解剖火化

本報亦採訪了李旺陽生前摯友尹正安，他也向記者力證，趙寶珠曾當面跟他說，夫婦倆從沒簽字同意解剖和火化，

但政府還是堅持處理了李旺陽的遺體。

因六四事件飽受21年牢獄之苦，致失明失聰、行動不便的李旺陽，在今年六四前夕接受本港有線電視記者專訪，但6月6日突告離奇「上吊身亡」。

在公眾質疑下，湖南官方展開調查，但最終仍定調李旺陽是「自殺」，然而外界一直無法聯絡李旺陽親友查證，邵陽市當局更指李旺玲及其夫簽署了驗屍、火化等最少4份文件，並同意「自殺」的調查結果，還向外發表一份聲稱由李旺玲及其夫簽字的「不與外界聯繫的公開信」，信中寫着「李旺陽的後事已處理完畢，我們不願與外界聯繫，不願受到任何打擾，不願接受任何採訪⋯⋯」

王友金：官方或違侮辱屍體罪

中國政法大學前客座教授王友金認為，官方的聯合調查報告判定李旺陽是自殺，而且有趙氏夫婦簽字同意，但此說一直廣受質疑，「這次李旺玲夫婦親口所說的證辭，是非常關鍵的證據，基本否定了官方報告的權威和定論。李旺陽事

件，紙包不住火，真相始終會大白，當局應該在陽光下辦案」。

王友金續稱，根據內地《刑法》第302條「盜竊、侮辱屍體罪」，以焚燒或非法解剖等方式損毀屍體，或用刺激遺屬感情的方式處理屍體，均屬違法，罪成可判監3年。他強調，火化屍體必須得到家人同意，否則便屬非法。

他說：「根據中國法律規定，趙寶珠的證言已可以翻案，要求重新調查李旺陽死亡真相，但過程會非常困難，未必有內地律師敢接這宗案件。」

2012年6月10日，六四民運人士李旺陽離奇死亡後，萬計港人走上街頭，為李旺陽呼冤。民間團體發起「我們都是李旺陽」行動，以白布蒙眼，每兩步一停，朗讀80多首哀悼詩詞。

禁錮下的「獨家」採訪

　　我們兩名《明報》記者加上維權律師唐荊陵和司機，一行四人，一同走進湖南邵陽市鄉間路邊的一間小診所。我甫坐定便聽見屋外一陣騷亂，不到 200 方呎的平房突然湧入 10 多名身穿警服的公安。我下意識望向同伴，卻被黑壓壓的警服擋住了視線，公安最初並沒有認出我是記者。

　　屏息靜待警力撤去，我起身望出窗外，發現身處的小屋，已被大批警車和警員包圍，同事及唐荊陵被數名警員押住，就連司機也未能倖免。這時屋內有人小聲叫我趕快走，我猶豫了一下向屋後慢慢走去，不到兩步便被一聲「站住」喝止。「你還想跑？四個齊了！」我回過頭來，望見一雙兇狠又得意的眼睛，我退後一步躲過向我伸來的手，主動向警車走去。

　　第一次聽到李旺陽這個名字，是 2013 年 6 月 6 日的下

午。當時在廣州跟烏坎青年領袖張健興敘舊，他告訴我有線電視資深記者林建誠的一個朋友剛剛死了，問我要不要去看看他，「好像是關係很好的朋友，誠哥很傷心，眼睛都哭腫了」。當時我以為是私事，沒好意思上門去探望。

李旺陽（左）在接受有線電視記者林建誠（右）訪問後，離奇在醫院窗口吊頸死亡。

隔了一天回到香港，剛上東鐵就被有線電視循環播放的頭條「轟炸」了：「八九六四民運人士李旺陽離奇死亡。」說句實話，多年來內地的民運維權人士遭受打壓、被拘留判刑的消息屢見不鮮，當時出於一種見怪不怪的心態，並沒有特別在意。

然後，為李旺陽鳴冤的群眾遊行便來了，透過電視畫面，我看到大批市民走上街頭，男女老少，甚至有大批與我年齡相若的學生。他們手舉橫幅、披麻戴孝地悼念一個跟他們素未謀面的「大陸人」，一個關了21年的政治犯。說實

話，在中國眾多八九民運人士裏面，媒體和知識界的聚光燈下主要還是當年通緝名單上的 20 多個學生，李旺陽這個名字並不為人所知。「他是誰？」這時候的我，還沒懂。

尋旺陽親人 尋死因真相

然後，我接得了上司下達的新工作，調查李旺陽死因，一開始，只能不斷嘗試接近李旺陽身邊一切人，發掘線索。邵陽市政府一紙聲稱，李旺陽家屬簽名同意「聯合調查報告」，讓外界的質疑聲音，變得無可奈何。李旺陽的死因隨着地方政府安排的屍檢和強行火化而石沉大海；10 多名跟他親近的親戚朋友亦突然人間蒸發，徹底與外界斷絕聯繫；地方政府的警力嚴陣以待、虎視眈眈，整個邵陽市像一個雷區般無法觸碰。

我憑着記者本能，變得像條獵犬一樣四處嗅聞，努力尋找這個人、這個永垂不朽的精神體留下來的蛛絲馬迹。接着我想到了李旺陽妹妹在兄長死後委託的律師唐荊陵。機緣巧合，我倆之前有過一面之緣。唐荊陵在李旺陽剛去世那兩天

曾親赴邵陽，只見到委託人兩面就被公安轟出湖南，一直在等待合適的時機返回當地調查。

我們一拍即合，甫入邵陽便見到了李旺陽生前好友尹正安。這個天性安分守己、低調謹慎的小個子男人，二三十年來為了摯友與自己的信念，從沒一刻停止過跟地方政府、同時也跟自己內心恐懼的鬥爭。他急急忙忙向我們講述出事後大家的情況：「都被軟禁起來了，電話接不到也打不出

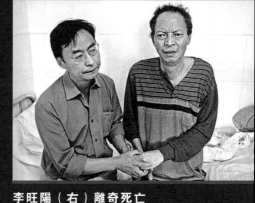

李旺陽（右）離奇死亡後，生前好友尹正安（左）被公安局傳喚審問，更被妻子監控行蹤。

去。李旺玲（李旺陽妹妹）他們很害怕，她一個弱女子根本承受不了。」他告訴我們，李旺玲曾因兄長的事情被勞教3年，受盡虐待，留下很大陰影。而尹正安自己也在出事後遭到公安局傳喚，被綁在審問椅上問話長達一天一夜。談起猝然離世的摯友，男子漢的眼淚也無法控制。

接下來不到一小時，我們真的見到了李旺玲夫婦。尹正

安跟我們同車，當汽車停在與李旺玲夫婦住所相隔一棟樓的小路時，夫婦倆突然出現在單位的樓梯口，相距不過十幾米。我當即跟着唐荊陵跳下了車，爬上一個牆頭，攀着工棚生鏽的鐵絲翻過了一道牆，跳到工地的另一邊。我看到路盡頭的沙堆旁正在篩沙的夫婦倆，但工地旁邊暗處坐着一名監工，我不能再猶豫，打開 iPhone 的攝錄功能，握在手上，放緩腳步向前走。

「我一定會把真相說出來，只不過不是現在」

一片熾熱耀眼的陽光底下，我終於看清了眼前這對一度「人間蒸發」3 個多月的夫妻。他們對我們的來訪感到十分驚訝，丈夫趙寶珠認出來人後，忠厚的臉上露出欣喜。而妻子李旺玲卻顯得緊張，憂心忡忡地不停環顧四周，彷彿被一隻無形的大手掐住了脖子，對我們的問題只是一遍一遍地重複着：「不讓說呀，他們不讓說！但是我一定會把真相說出來的，只不過不是現在。」真摯又無奈。而趙寶珠則迫不及待、慌不擇詞地一一回答了我們的問題。我發

現這兩個可憐的老實人真的如外界猜測一般，從頭到尾被地方政府排斥在一切司法、醫學程序之外，任人擺佈卻無可奈何。儘管噤若寒蟬，兩人仍然清晰地否認簽署任何屍檢報告或是解剖報告，更遑論認同政府的「自殺論」。

官方帶來我的受訪者

告別夫婦，我們便啟程去鄉間會見一名「網友」。按之前計劃，這網友有可能在尋找李旺陽去世前的同室病友上，助上我們一臂之力。若找到當日親眼目睹事件的病友，我們離事實真相將再邁進一步。我們在令人昏昏欲睡的午後烈日下驅車前往，途中「網友」的電話一度無法接通，然後對方又突然來電。「我們有4個人。」唐荊陵回答對方的問題後，便掛掉了電話，當時誰也沒把心中的疑慮說出來，10多分鐘後就發生了遭大批公安包圍的一幕。

被拘留在邵陽賓館的翌日，一個口氣特別權威有力的宣傳部副主任，突然把我們從午睡中叫醒，說安排了我們想要的人做採訪。我們來到地方政府已經安排好攝錄機和錄

音筆的會議室，第一個進來的，卻是趙寶珠。見到他第一眼，我的心就狠狠地揪到了一起：這個前一天見到我時還欣然放鬆、滿懷希望的大漢，此刻卻整個人緊緊地繃成了一團，臉上寫滿絕望般的恐懼，握在我手裏的那雙大手是冰涼而無力的。談話過程中，他抖抖索索地拿出煙來抽，想方設法地跟我打口語：「這裏什麼都不能說！」此時我的心裏已是五味雜陳，甚至開始深深後悔這次嘗試。

回到香港以後，同事們都開解我：或許李旺玲夫婦暫時陷入了麻煩，可是長遠來說，我們是在幫助了更多的人，是在往好的方向努力。而我，直到事件過後的兩個月，才能重新面對這個話題，第一次認真去看林建誠的訪問片子──李旺陽的最後訪問。裏面那句：「為了中國早日實現多黨制，我就是砍頭也不回頭！」我像毒癮般看了一次又一次，每次都淚如泉湧。

拘留期間，公安曾派出數名不同的警員，用車輪戰依次審問和勸說我，讓我交代此行的「目的」。其中一中年婦人蹺着二郎腿坐在我對面的牀上，手中搖晃着我的身分

證：「1989 年，你跟我女兒同年嘛。我非常了解你的心態，以為自己有什麼信仰追求，其實全部搞錯了。你年紀這麼小，有什麼判斷力呢？那個死了的李旺陽是牢底坐穿的囚犯，你嘗試接觸的那些人都是社會最底層最沒有文化的人，都是危險分子！你為了這些人值得麼？」我沒有回答，只是篤定地直視她的眼睛，數秒鐘後，她移開了目光。

明辨黑白　面對真相

以李旺陽為代表的民運人士，為公義所付出的是歲月甚至是生命；事發後他的親友們所受到的恐嚇和壓力；地方政府處理事件的非法手段和封閉態度，全是我親眼所見、親耳所聞、親身所歷。這個世界上的是非黑白、真偽善惡，其實並沒有那麼難以辨認，我們最不願意做的，其實是面對真相，這就是 *V for Vandetta* 裏面所說的恐懼。媒體能做的，只是盡力把事實揭開來擺在讀者觀眾面前，讓公眾去判斷去面對。只盼望人人都能看清近在咫尺的真相，齊齊拋下面具，迎接火鳳凰後的新世界。

「為了中國早日實現多黨制，我就是砍頭也不回頭！」

——李旺陽

「閩晉漁 5179」於釣魚島海域與日本巡邏船相撞後，船長詹其雄遭日方扣留多時，終獲釋回國。

這位抗日英雄回國後接受「隔離」，一直沒有工作，每天抽煙、喝茶、飲酒。

8 個月沒離開過小鎮一步的他不停說：「我心情很亂，我心情很亂……」

英雄式歡迎

　　2010年9月7日，詹其雄駕「閩晉漁5179」號漁船，在中日爭議持續多年的釣魚島海域捕魚，與日本巡邏船相撞，日本官兵上漁船毆打詹其雄並將他扣留。其後，日本逼令詹其雄簽字承認釣魚島是日本水域，詹拒絕，日本不肯放人，引發中日外交危機。2010年9月21日，時任國務院總理的溫家寶在紐約發出嚴厲警告，日本政府終於3日後放人。詹其雄獲中國外交部安排專機返國，受到官方和民眾英雄式歡迎。此後，詹其雄被限制人身自由，一直被禁止出海，更被官方強迫賣掉漁船。

囚犯式軟禁

昔日報道

2011年5月24日
明報頭版

禁離村出海 徬徨生計盼給生路
獲釋未自由 詹其雄被「隔離」

去年中日撞船事件主角、被不少國民加冕為「民族英雄」的「閩晉漁5179」船長詹其雄，捱過了日本官兵的棍棒和逼問，然而8個月以來，卻因極其敏感的中日關係，要無奈接受鎮政府近乎「隔離」的「全方位保護」，既不能走出家鄉半步，漁船也由政府收購，再不能出海，儲蓄又耗光，要靠借貸

詹其雄被捕後，被媒體拍到他臉容憔悴滿面鬚根。

度日，鎮政府雖為他安排了一份月薪3000元人民幣的新工作，薪酬卻遠遜昔日。日抽4包煙的他，徬徨、失眠、心煩，自言現在的生活，比海上更苦悶。

「被隔離」200天的船長，深深感受到社會的炒作和拜金主義，也咀嚼到如藝人般失去人身自由的成名代價，可是仍不斷說：「我知道國務院、外交部都對我很好……我相信

詹其雄口述撞船事件經過

❶ 2010年9月7日，詹其雄駕駛的「閩晉漁5179」在釣魚島一帶捕魚，與日本艦艇發生碰撞。

❷ 日方艦艇用高壓水炮射擊「閩晉漁5179」，船上部分玻璃窗被射穿。

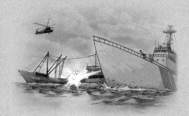

黨，一切聽政府安排。」

詹其雄本月初接受本報記者訪問時說，政府現打算用250萬元收購「閩晉漁5179」，又給他提供一份月薪3000元的碼頭工作。

原本靠逾萬月薪養活全家的詹其雄，被捕後，詹家曾收到官方和民間數以萬計的慰問金，他說：「都已經8個月了，吃光了儲蓄，然後就向別人借錢。」獲釋後曾表示要繼續去釣魚島海域捕魚的船長，發現政治現實已不容許他出海，「我不想出海了，風險太大，如果再遇到日本人，會讓國家很麻煩。日本政府寄了一封信過來，要我賠償損失，我都交給政府了。他們也不想我出海，怕再鬧出事。」

不僅不出海，連村鎮也不能踏出一步。「有50個愛國企

❸ 日本官兵跳上漁船，一名官兵打開駕駛室窗戶，伸一根棍棒入內毆打詹其雄右背。

❹ 日本官兵強行將詹其雄扯出駕駛艙，大力踢向其左腳膝蓋，詹雙手抱頭跪倒地上遭拘捕。

業家包了個大酒店，說要開慶功宴，也想給我慰問金，但政府不同意，怎麼可以？任何探望，都要報上去，都不同意。有電話打來，他們基本都知道。我經常一個人坐着，心情很亂，一天抽4包煙……」。

船賣政府 不准收慰問金

有商家請他百萬元代言廣告、千萬元拍賣漁船，「政府很緊張，要用250萬元把漁船收掉。這船有3個股東，我只佔三成股份。」他說，當初借錢入股，要還利息，「賣給政府可以分到80萬，就拿去還錢。但現在沒工作了，把我的事業也收掉了。自去年9月2日開始，還沒工作掙過一分錢，現在生活費是老婆跟幾個朋友借的」。

月薪3000　需借貸「等政府安排」

詹其雄的兒子正上小學，其妻是主婦，母親是失明人，全家靠他每月打魚掙的逾萬元生活。「被失業」8個月後，最近政府終於為他安排工作，「每月3000元工資，幫忙管碼頭。我的環境你都知道，跟原來的生活差很遠。我現在42歲了，是要拼事業的時候，膽量、經驗，我都有！現在還有點力氣可以打人家的工，到了50歲，就沒有事業了，人家不要你了，你就完蛋了！一個養四個，我從來沒有向政府要求什麼東西，一定要給我生路，這樣收掉了我的船，我以後的工作怎麼辦？二、三千塊，沒有用，我一切等政府安排，我也不知道該怎麼做！國家排第一……」。

長遭監視　「政府不喜歡 我不出去」

去年，當地警察24小時守在詹家監護了詹其雄一個月，至今每天仍有人上門巡視。與外界「隔離」了200多日，「我天天躲在家裏，政府不喜歡我出去，我也就不想出

去。以前還說要把我的電話和電腦換掉，但親戚打來怎麼辦？如果日本人來，我馬上報告，該說的就說，不該說的就不說。外國好多華人打電話來，很多愛國人士、大老闆天天來，但我出去要請假，都不會批。愛國人士說，很多人想見我的船，不如在網上播出去，我也說不要，要等政府安排。」

詹其雄（舉 V 字手勢者）被日本海上保安廳拘捕 17 日後，返抵家鄉晉江時，受到官民英雄式歡迎。

詹其雄如今的生活，比海上更苦悶，「有時候自己喝一點酒，看電視，看籃球，晚上 3 點才睡得着……一些愛國朋友編了首歌（MTV）《盼你回家》，有空就播出來聽聽。我在裏面看到香港的遊行，感謝那些愛國人士，沒有他們，我沒那麼快放出來，很感動……」

本報連日透過電話、傳真，就詹其雄的生活安排向泉州、晉江多個政府部門查詢，但至截稿前未獲回覆。

潛行監視國度

若要拍攝一部關於詹其雄船長被中國當局軟禁的電影，那麼開場的鏡頭，大概會是在飛機上拍的：兩名香港記者在深圳機場登上飛往泉州的航班，坐在靠後的一排座椅。這時，一名戴眼鏡的大陸中年男子從遠方走過來，向與記者僅相隔一條走廊的乘客說：「我們交換一下位置，可以嗎？」他坐下後，取出一部黑色 HTC 大屏幕手機放在大腿上，鏡頭向着右邊兩名《明報》記者，眼睛卻空洞地盯着前方，指尖一按屏幕，調校好角度，開始偷拍監視⋯⋯

2010 年 9 月 7 日，詹其雄掌舵的「閩晉漁 5179」號漁船，在中日領土爭議多年不息的釣魚島海域捕魚，日本「與那國」號等巡邏船趕到圍堵，雙方各不相讓，馬力全開，就這樣，撞出了第二次世界大戰後最大的中日外交危機。

詹其雄被日方官兵登船毆打拘捕，但他拒絕打手印承認釣

魚島是日本領土。事態逐日升級，中國使館交涉無果，外交部長抗議無效，中日經營數十年的雙邊關係開始冰封。人大代表團中止訪日、暫停省部級以上交往、民間交流和旅行團紛紛叫停，中方甚至拘捕4名日本人「以牙還牙」。短短兩個星期，中日關係倒退了幾十年，西方各國政府紛紛發表關注，國際關係專家甚至開始評估兩國爆發武力衝突的可能。

去程：飛機上遇偷拍跟蹤

2010年9月21日，當時的國務院總理溫家寶在紐約發出措辭嚴厲的終極警告，日本3日後終於放人。受盡皮肉和精神折磨的詹其雄，頂着中華民族英雄的稱號回到泉州老家，夾道歡迎的群眾、媒體，從全國乃至世界各地湧來，省、市、縣、鄉、村，各級大小官員紛紛接見、拜會、慰問、讚頌、授旗。但有誰料到，這是民族英雄漫長被軟禁的序幕？此後8個月間，中外媒體前仆後繼地追訪，但當局24小時派人駐守，甚至有武警乾脆睡在詹家，當局的全天

候監控，嚴密得連一張船長的近照也沒有流出。

2011年某日，明報偵查組開會討論，當時哪幾個中國人最難接觸採訪？有同事脫口而出：詹其雄。於是，記者幾經努力，終於聯絡上詹船長，立刻預訂深圳飛往泉州的航班。詎料鏡頭一轉，兩名記者便無奈地與國家維穩人員合演了那幕飛機上的跟蹤情節。

那跟蹤者刻意要求其他乘客調位，記者當時未肯定他是什麼來頭，也不知道這些人是否知道記者的目的地，下飛機後，唯有盡量小心。兩名記者幾經轉乘，穿街過巷，總算看似是擺脫了跟蹤者。

由於不想打草驚蛇，記者不能和船長或其身邊的朋友有太多聯繫，也不能談及太多細節，潛行的兩記者只能從其他途徑探聽詹船長所在漁村及其住所周遭的環境分佈，然後低調地進入晉江深滬鎮。根據過往經驗，內地的基層維穩人員，可以是極普通的街道辦人員，甚至一般的小店老闆也是維穩大軍的線眼，記者不能，也不敢多問，只好徒步摸索，向小童和少年打聽。

當記者逐漸趨近詹其雄的住所，只見船長正打算乘坐鄰居的摩托車出門迎接，就在詹家門前，船長低聲說：「有兩個武警到我家了。他們知道今天有香港的人要來，但不知道是誰，也不知道來幹什麼的。」兩名記者無奈對望，心底下都有了心理準備：沒多久就會被人轟出來。

　　下一分鐘，記者一邊硬着頭皮踏進了詹家大門，一邊提醒船長說：「我們不是什麼人，我們只是愛國人士。」甫登二樓，我們便看見一名身穿武警制服的男子坐着看電視，另一人到屋外巡查去了。船長說，當局早前剛剛降低了監視規格，不再有政府人員住在他家，而是改為每天定時前來喝茶。

　　詹其雄在日本被拘禁了兩星期，英雄式返國，卻被軟禁或監視居住了8個月，這齣超現實的荒誕劇惹起國內外保釣人士強烈不滿。除了大量中外媒體追訪以外，還有無數愛國人士前來拜會，但當局最緊張的時候，不准船長在外跟這些人吃飯，甚至不准船長接聽民間保釣人士打來的電話。簡單來說，愛國英雄的活動範圍，只能是區區方圓幾

百米，不能離開小漁村半步，這點已觸及船長，乃至一個正常人的忍耐底線，更何況是堂堂「抗日英雄」？

記者、武警、軟禁英雄　抽同一包煙

詹其雄曾多次提出抗議，逐步爭取自己的基本人權。正因如此，記者得以勉強以香港愛國人士身分走進詹家，但少不免要接受一輪盤查，不得不小心翼翼應對。幸好，一輪交手後，武警多次向上峰報告，卻也一時間沒有太大的懷疑。實質上，記者的來訪也的確是出於愛國的理由，也屬於愛國人士，嚴格來說，句句都是真話。

那次探訪畫面，估計是兩記者畢生罕見的經歷。一方是被軟禁者，一方是負責監視的維穩力量，另一方面則是潛行的記者。三種人同處一室，共坐一桌，甚至喝着同一壺福建茶葉，抽同一包國產香煙，談到情緒激動時，甚至罵着同一句髒話⋯⋯

記者透過閒聊，一點一滴地收集新聞信息，如拼圖般拼貼出船長第一身撞船遭遇，囚禁時的經歷，還有返國軟禁期間

詹其雄（左一）每天都在武警人員（右一）監視下生活，記者以愛國人士身分進入探訪，遭武警盤問及登記證件。這些監視人員過去曾驅趕無數探訪船長的媒體和保釣人士。

的生活狀況。原來，詹其雄的精神狀態已經被當地維穩系統壓迫到了臨界點，沒有人身自由，官方公開說過會安排他好好生活，到頭來，原來是強迫他賣掉賴以維生的「閩晉漁5179」號漁船，隨便給他找一份收入遠低於捕魚的工作。愈是民族英雄，愈受打壓限制，船長漸漸咀嚼到我國政治現實的苦澀，不過，他雖然極度不滿，還是不敢公開講政府的壞話。

回程：7便衣包圍2記者

詹其雄的軟禁生涯，除了收看最愛的NBA籃球賽，只能每天翻看愛國人士寄來的釣魚島光碟消解煩悶，或叫兒子上網看看新聞和釣魚島消息。他每天24小時不停地抽煙，一天足足抽上4包尼古丁和焦油很高的國產煙。詹家客廳總

是煙霧瀰漫，記者開始擔心他的健康，遲早出現問題。

內地的維穩系統不是省油的燈，兩名記者的身分後來還是被發現了。武警開車送我們去一間殘舊賓館過夜，臨走前，還吩咐了賓館負責人一大堆說話。第二天，兩記者登上回程航班時，驚訝地發現，原來去程時跟蹤偷拍記者的維穩人員，萬般巧合地再次坐在與記者僅相隔走廊的座位上。不同的是，他多了一個年輕的女拍檔。女的，為男的打掩護，雙眼也是死死盯着前方，坐姿凝固得像水泥人。

到了此刻，兩名記者才正式確認他們的身分。記者M說：「不對！我覺得除了旁邊，前面那排座位3個人也有問題。」記者H回答：「我剛想說，我覺得後面那排乘客有問題。」原來，監視者的數目，遠超記者想像，細心一數，至少多達7人。那次返回深圳的客機上，維穩人員「勝利地」團團地包圍了目標，甚至在下飛機後，一直換人跟到關口，再派人打算跟過香港。兩記者不禁相望感嘆：一年8000億元人民幣，來自老百姓稅收，比軍費還要龐大的維穩經費，就是這樣花掉的。

《明報》兩名記者採訪詹其雄後，搭乘航班返深圳時，內地當局至
少出動6至7名便衣人員全程跟蹤監視，其中有女便衣（右二）坐
在記者身旁，爲戴眼鏡的男同事作掩護。該男便衣（右一）全程拿
着手機不停偷拍明報記者

「閩晉漁5179」與日本艦艇發生碰撞，
船長詹其雄獲釋回國，卻遭軟禁在家，
這位抗日英雄家中還掛着凱旋的照片。

中国外交部亚洲司参赞、熊波与詹其雄合影

中国农业部渔政指挥中心副主任李彦亮与詹其雄合影

年僅 10 歲的張安妮，
跟隨爸爸張林移居合肥市，
上學 3 天便被便衣從學校帶走拘
留，其後被押送回原居地，
出入受跟蹤監視。

這位安徽維權人士的小女兒展示
網友贈的《安妮日記》：
「這書講的是一個遭德國納粹軍
迫害的猶太小姑娘，最後她不單
失去自由，還死在集中營，她也
叫安妮。」

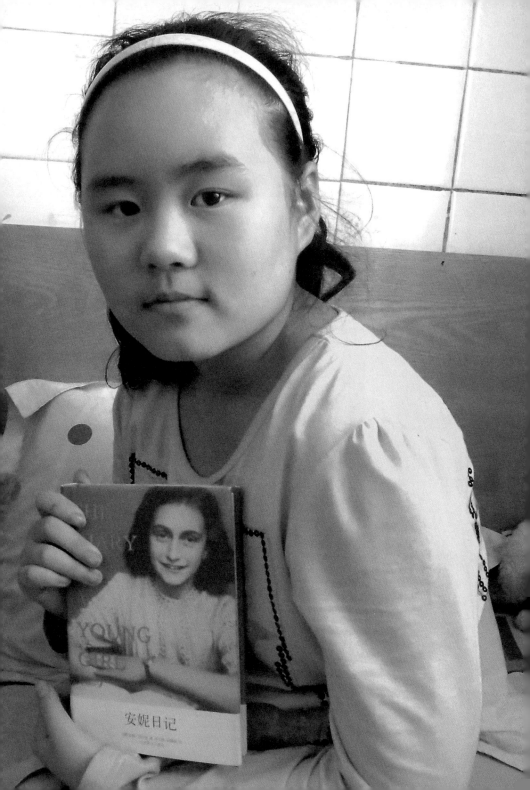

維穩不問年歲

突破
封鎖

2013年2月，安徽省著名民運人士張林由原居地移居合肥市，卻因維穩開支無可能「轉去」合肥為由，遭公安阻攔。他年僅10歲的小女兒張安妮被幾名便衣從學校帶走，在派出所拘留數小時，更一度失學。此事引起內地網民不滿，數以百計的網民、律師、學者由各地趕赴合肥市聲援張安妮，然而聲援活動亦遭到當局打壓，張林父女更被押送回蚌埠市軟禁。《明報》記者赴蚌埠採訪張林父女，其間目睹德國記者前來採訪，中途被公安帶走，而記者則躲過搜查，完成採訪。兩個月後，父女二人秘密逃離安徽省，暫時脫離軟禁生活。

株連十歲稚女

昔日報道　2013 年 4 月 30 日
明報頭版

父活躍民運牽連被拘
10 歲良心犯：不怕監控 怕爸被抓

　　德國媒體稱為「中國最小良心犯」的張安妮，因其父張林早前在安徽公開呼籲調查六四鐵漢李旺陽的死因，結果年僅 10 歲的張安妮被送進拘留所，小學又拒收她當小學生，激起網民義憤，湧去安徽合肥聲援營救，最後網民遭公安扣捕，張氏父女亦被強行押回老家蚌埠，24 小時監視居住。本報記者本月中突破監控，獨家訪問張安妮，她說，「我不怕公安的監控，我最怕公安再抓我爸。」

不了解父抗爭 惟惡公安長年騷擾

　　本月 18 日，本報記者衝破公安監控，進入張氏父女在蚌埠的住所，張安妮一再說，她不怕公安 24 小時監控。採訪過程中，公安多次敲門甚至入門查看，張安妮皆機智應對，質問來者何人，更帶記者藏於她的臥室，避過公安搜查。

雖然張安妮對父親的民主事業並不了解，但長年被騷擾的經歷，令她對公安深惡痛絕。張安妮告訴記者，被強行帶回蚌埠後，不斷有公安拍門入屋調查，她和父親常有人跟蹤監視，她只得一直呆在自己的房間看日本動畫，活動也只是在家中玩滑板。問她長大想做什麼，這個活潑女孩向記者展示她的跆拳道綏帶：「我想去打跆拳道，把國保（負責維穩的公安）都打跑。」

公安：不要再關注李旺陽了

張林也受到公安的極大壓力，他對記者說：「我受到威脅，擔心安妮隨時會變成孤兒。」年屆50的張林於清華大學輟學，1989年參加支援天安門民主運動，先後因「煽動顛覆國家政權罪」入獄及勞教合共13年。去年6月李旺陽離奇死亡，張林被李旺陽的遭遇所感動，在網上發文悼念，又呼籲調查李旺陽的死因。不久，張林在進入湖南境內時被公安抓捕回蚌埠，更被警告「你還有兩個女兒要照顧，不要再關注李旺陽了」。

今年1月，張林因房約到期，大女兒又考入合肥的大學，便帶着小女兒張安妮由原籍蚌埠移居合肥。張林甫到合肥，便為女兒辦妥入學手續，怎料女兒上學才3日、即2月27日下午，她在就讀的合肥市琥珀小學四年級課堂上，被4名公安便衣從學校帶走。其後，張安妮在琥珀山莊派出所單獨拘禁3個半小時，其間一直由公安同室監視。張安妮與父親張林之後一同被押送回蚌埠，總共扣留20小時。

合肥學校拒收容 父女遭押回蚌埠

在琥珀山莊派出所時，琥珀小學的工作人員當場退還張安妮6000元人民幣的贊助費，表示不能再收容張安妮在合肥上學。律師劉曉原說，張林是黑民單上的活躍民運人士，「不讓他孩子在合肥上學，是逼他離開合肥返回蚌埠的最好辦法」。劉又說，公安在沒有家長陪同的情形下，帶走並拘禁10歲兒童，阻止她上學，行為已觸犯《未成年人保護法》和《義務教育法》。

合肥工業大學博士、獨立學者尹春說，監控張林的「維穩

張安妮的遭遇得到內地網友關注，紛紛由各地趕赴合肥琥珀小學，絕食抗議，聲援張安妮重返校園。

開支」一直是劃撥給蚌埠當局，若張林移居合肥，這筆「維穩開支」未必可轉移合肥，所以合肥公安根本沒有誘因願意去「維張林的穩」，因此索性把張林父女趕回蚌埠最為划算。

學者：「維穩開支」不歸合肥 趕回鄉最划算

踏入3月，張安妮的遭遇逐漸吸引媒體和網友關注，及後《德國之聲》以長途電話訪問張林，隨後的報道稱張安妮

張安妮（右）被迫失學，維權教師賈靈敏（左）在合肥琥珀小學對面的廣場，爲安妮義務教授數學幾何。

為「中國最小良心犯」。4月7日，張氏父女在維權律師劉衛國等支援下，再次返回合肥，全國逾百網友也先後前赴合肥聲援張安妮，在琥珀小學門口絕食抗議，爭取重新在合肥就學。16日，公安強制清場並拘捕所有網友，張林和張安妮第二次被押送回蚌埠。

本報昨天致電蚌埠市公安局及國保辦公室查詢，為何張林父女沒有干犯罪行之下遭受監控對待，但各部門無人接聽，政法委辦公室人員則指記者「打錯電話」。

那雙堅定的小眼睛

「飛啊飛，飛啊，飛……」坐在我對面的10歲女孩嘴裏啃着牛肉漢堡，陶醉地微閉着眼睛，又轉動身下的椅子，享受着想像出來的自由飛翔。我們面對面坐在一間在大陸名叫「華萊士」的炸雞店裏，女孩因為10多塊錢人民幣的差價，放棄了去較貴的肯德基。

蚌埠是個安徽的小城市，這裏的市民大概並沒有喝下午茶的習慣，午後三四點的炸雞店空蕩蕩，只有兩個20出頭的小青年坐在3米外的另一桌。他們穿着一式一樣的白色夾克，一邊小聲用我聽不懂的方言交談，一邊不斷回頭往我們這邊看。我小聲問：「哎哎，那兩人不會是……」張安妮驟然停下轉動椅子，仔細望了望，用她這個年齡少有的沉着，低聲對我說：「不是我見過的人，不過很有可能是。」

父親是中國著名民運人士，張安妮從小就生活在維穩系統

的陰影之下，用她自己的話說就是「兩歲就開始跟國保（公安系統的國內安全保衛人員）打交道」。2013 年 2月，張安妮跟着父親張林一起，從原居地蚌埠移居安徽省會合肥市，既離開了她不喜歡的小學，又跟在合肥上大學的姐姐團聚。

兩歲跟國保打交道

他們沒想到的是，這個舉動卻無意間「違背」了中國維穩系統的「潛規則」：作為安徽省著名六四民運人士之一的張林，其維穩經費控制在戶口所在地，即蚌埠市政府手上。他舉家移居合肥，合肥政府沒有額外經費，蚌埠政府又不想失去一個長期經費的來源，即兩地都不願意。為了將張林「請」回蚌埠，警方把張安妮從上課的小學帶走，並警告合肥學校不可再收安妮上學。

10 歲女孩因民運父親失學的事一傳出，中國的互聯網社交媒體便炸開了鍋。數十近百的「網友」來到合肥聲援安妮復學，其中不乏律師、學者和獨立媒體人。《明報》記

者和幾名同樣關注中國動向的記者，在互聯網上觀察幾天，便聯繫張林，並擬定前往採訪。記者得知網友一連幾日在小學門口廣場上，現場為安妮上課，甚至絕食抗議，便透過 Skype 向張林詢問公安的反應，當時張林非常樂觀：「合肥政府並沒有阻攔，數日來現場很安全，幾乎沒有國保，歡迎來採訪。」

可就在第二天，記者在機場等赴合肥的班機時，便接到了合肥聲援現場突然遭到暴力清場的消息。數十名網友被拘留，張林父女兩人則直接被押送回了蚌埠原居地。記者一邊唏噓世事變幻莫測，一邊想辦法找到個別「漏網之魚」。下午到合肥，記者便見到因回家休息而逃過一劫、合肥工業大學的博士尹春。他和聞變前來的律師劉曉原一道，三言兩語便向記者講清了事情的來龍去脈。記者將這計劃之外的驟變跟同事商量後，覺得「不入虎穴焉得虎子」，決定次日便赴蚌埠尋找被遣返監控的父女。

次日，因為不想在買火車票時留下身分紀錄，記者在火車站旁找了輛破舊的士駛去蚌埠。想起前一天莫名其妙的突

然清場，記者開始懷疑跟張林 Skype 的通訊，是否已在公安的監控之下。

就像預料到記者的到臨一樣，當日蚌埠公安不斷登門造訪，察看張林和張安妮的情況，甚至派出一名局長專程帶父女倆外出吃飯。張林給記者發信息說，公安已在住址附近佈下了重重防範，「我亦受到威脅，擔心安妮會成為孤兒」。

隻身潛虎穴　黑影跟在後

記者隻身一人到達蚌埠已是下午，乘坐的士來到張林父女居住的小區，問了幾名出入買菜的婦女，搞清具體是哪一棟樓。記者遠遠隔着一條小巷，望見那棟樓的門口站着幾名身分不明的男子。記者在僻靜處等了數十分鐘，並不見張林那頭回音，亦不想冒着可能被人遣送出境的風險硬闖，便快速拍了幾張照片，回到酒店靜候時機。

第二天中午，當記者正在猶豫是否要硬闖龍潭虎穴之際，突然收到張林的信息：有德國媒體來訪，國保正在集中火力對付他們，你可以想法趁亂混進來。記者當即將一部小型數

碼相機和錄音筆放入休閒手袋，下樓叫了一輛蚌埠這種小城市特有的人力三輪車，慢悠悠地混進目標小區。小區門口有兩三個身分不明的男女和兩輛破舊的無牌小車，記者從人力車上下來，順利地走了進去。

由於前一日已探路，記者走上目標旁邊的一座樓上，俯瞰張林住所樓下的情況。這次樓下看似空無一人，記者便施施然下樓拐往張林住所。然而就在記者快要進入樓內的一剎那，一個不知從哪裏冒出來的黑影迅速跟上了記者。記者唯有放慢放輕腳步，就在他緊跟記者上到3樓的時候，那個人的手機突然響了，他隨即掉頭下了樓。

聽聲鎖門 安妮助記者脫身

記者擺脫跟蹤者，來到張林家門口，敲了敲門，門後傳來一把童稚的聲音：「誰？」前來應門的原來是故事的主角張安妮，而此刻她的爸爸張林，剛剛熬過了一個令人疲憊的上午，正躺在牀上休息。

記者剛進張家不久，便有國保拍門，向張林查問情況，

張林（右一）接受德國《亮點》雜誌的訪問，然而德國記者入屋不到 20分鐘，公安便進屋要求記者離開。

估計是剛才本要跟蹤記者上來的那一個，但這跟蹤者似乎不曉得記者已走進張家，之後張林又連續接了好幾個電話，都是公安打來探問虛實的。

　　不到一小時後，德國雜誌《亮點》一行三人，突破樓下守衛的阻攔，前來訪問。然而就在訪問進行不到10分鐘，一名公安分局局長突然率幾名公安進入張家，「勸說」長

達20分鐘後，將3名德國記者「護送」離去。當時明報記者正和張安妮在她的小房聊天，聽到拍門聲後，10歲女孩老練地將房門鎖上，示意記者不要出聲，如此助記者逃過國保的搜查。

待警方撤去，記者跟張林談完，決定趁此空檔撤退。張安妮聽到記者要走了，想跟記者下去透透氣。原來自從被公安押送回蚌埠後，張安妮和父親幾乎都過着軟禁的生活，樓下蹲滿了便衣，出入都有人跟蹤，這個10歲的女孩已經好久沒下樓玩了。父親眼中的「親密小戰友」，是個從不添麻煩只為父親分憂的懂事孩子，此刻亦流露出童真，隨口唱出她編寫的歌謠，求父親批准她下去玩。

「他們連警服都不敢穿 我為什麼要怕？」

小女孩抱着滑板，跟記者來到家旁的公園，記者感覺到她好像魚兒回到水中一般，興奮地大口大口呼吸着自由的空氣。兩人獨處，記者忍不住問她，你才10歲，公安把你帶走時不害怕麼？張安妮搖搖頭：「他們連警服都不敢

穿，身分都不敢說明，我為什麼要怕他們？」

　　就在記者帶張安妮去吃東西的時候，在炸雞店遇到了「疑似國保」的不明身分人物。張安妮回憶說，自己兩歲的時候，公安就在她面前把父親帶走了，而這一去就是5年。父母後來離婚，她一直跟着爸爸過日子，這幾年公安對父女的騷擾已是家常便飯，她更時常處於就要成為「孤兒」的危機感中。

10歲女孩獨立懂事

　　面對這未知的、她不能理解卻又不可抗拒的巨大壓力，10歲的張安妮唯一能做的，就是變得更加聽話懂事，獨立自主，甚至想方設法分擔父親的煩憂。「我平時很省錢，很怕把我爸的錢用完了，以後不知道怎麼辦。」問她喜歡吃什麼？她想了又想，雖然明知是記者付鈔，但仍決定去吃華萊士，一家內地的炸雞店。記者以為蚌埠沒有肯德基，問了她之後才知道，「華萊士跟肯德基差不多，就是便宜一些」。

雖然張林從不跟自己的女兒提起當年的經歷，更封口不談他堅守數十載的、有關民主自由的信念，張安妮仍然養成了獨立思考的習慣，對周遭發生的事情有自己一套想法：「我不能在合肥上學的這件事，我從來不怪我爸爸。那些人（國保）帶走我時，說是為了保護我，但這世界上只有我爸爸能保護我。他們（國保）沒有權力叫我做這做那，更沒有權力決定我在哪裏上學。」

　　由於擔心行蹤暴露，記者不得不匆匆告別安妮和她的父親，踏上歸途。在回程的飛機上，腦海中禁不住浮現出張安妮那雙孩童的、清澈又堅定的眼睛，胸中湧起一陣暖意，感覺對這蒼穹之下的土地，再一次鼓起了希望。

張安妮趁樓下監控的公安應對德國記者之際，到家附近的公園練習滑板。她已習慣軟禁監控的生活，思想獨立的她不認同小學教育，一度停學在家與父親張林相依為命。

2013年6月，經過兩個月的軟禁生活，
張安妮（左）隨父親張林（右）秘密逃離安徽省，
跟朋友隔絕，
暫時脫離「小囚徒」生活。

發揭
相眞

．

2011年區議會選舉後，
傳媒揭發連串懷疑種票個案。
美孚選區爆出 13 選民報住同
一住址，涉及 7 個不同姓氏。

記者查冊追查，
造訪其中 8 人，其中一對夫婦
面對提問時緊張得奪門離去，
不斷重複說：
「我要找律師！」

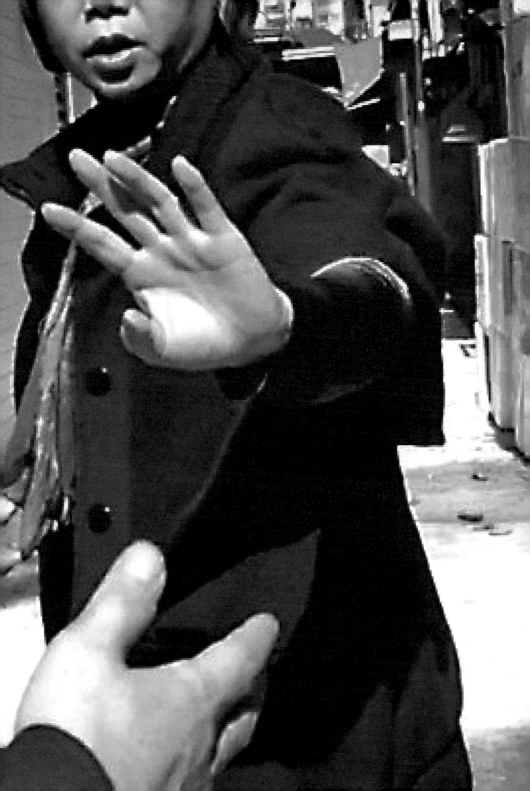

1屋13票

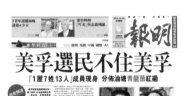

揭發
真相

　　2011年底區議會選舉後，爆出本港歷來最大規模的種票事件，《明報》報道揭發美孚「1屋7姓」的13名選民，原來大都並非住在美孚，主要來自兩個家庭。明報記者找到涉事人當面對質，透過偵查所得的豐富圖片，令讀者全面得悉個案的荒誕情節，亦令更多市民關注事件。傳媒相繼追蹤報道下，最終發現不論是已拆舊樓、貨倉，甚至古蹟，皆有登記選民「報住」。政府為平息民憤，將2000宗懷疑個案轉交警方、廉署調查，部分種票選民已被定罪，但部分案件至今仍未定案。

跨區現形

 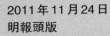
2011年11月24日
明報頭版

美孚選民不住美孚
「1屋7姓13人」成員現身 分佈油塘青龍頭紅磡

美孚區議會選區爆出有1屋7姓共13名選民報住同一單位後，本報偵查發現，報住美孚的姓李及姓黃兩家人，主要居所應在青龍頭、油塘及紅磡，沒有迹象顯示這兩個家庭住在美孚。本報記者昨天找到這兩家人當面查詢，他們均顯得神色慌張，口徑一致說要找律師，其中一家為避追問更奪門逃跑。

執業大律師陸偉雄表示，選民登記要求報的是主要住址，即通常居住的地方，從本報掌握資料表面看來構成虛報，可以合理懷疑有關人等涉嫌種票。

繼有傳媒揭發茂名市政協梁平的美孚單位有13名選民報住後，本報發現，這13人當中，除梁平一家，另有兩家人，分別是李進鋒、潘麗華的「李家」，以及黃皆、楊桂英的「黃家」，他們在公司或土地註冊上報住的地址都不在美

種票勾當 151

孚，而李、黃二家不約而同都在土瓜灣下鄉道營商，分別開設人民幣兌換店及藥房。

根據公司註冊處資料，李進鋒和潘麗華成立了一間名為「寶聲貿易」的有限公司，報住地址為青龍頭豪景花園豪華閣一單位，記者昨早赴該單位但無人應門，女管理員稱，李氏一家與兩女兒都住於該單位。另按田土廳資料，單位由李氏夫婦2007年聯名買入。

記者查問 李氏夫婦後門離去

寶聲貿易的營業地址位於下鄉道33號，經營一間名為寶聲人民幣兌換行，當記者前赴上址追訪李家時，一中年男士承認他是李進鋒，當記者問為何他家住青龍頭、選民地址卻報住美孚？李氏夫婦頓時神色慌張，一再說要找律師，及後更索性從後門離去，截的士離開。

另外，黃皆、楊桂英及黃承業3人成立了一間名為「建豐中西藥業」的有限公司，報住地址為油塘油麗邨秀麗樓一單

位，記者昨早造訪，原來黃皆的父母住在這公屋單位。黃皆父母向記者表示，他們與兒子黃皆、媳婦楊桂英，以及兩名孫兒黃承業和黃子揚，一家六口約6年前遷入油麗邨；直至約1年前，黃皆、楊桂英和黃子揚遷往紅磡區，黃承業則與祖父母同住油麗邨。黃父更進一步證實，他們一家在遷入油塘之前是居於觀塘順利邨，從未曾在美孚居住。

黃皆父母：一家從未住美孚

建豐中西藥業的營業地址為下鄉道12號，經營一間名為「濟昌堂」的藥房，昨午在藥房的一名中年男子承認自己是黃皆，被問及他家住紅磡、選民地址為何報住美孚？黃皆始終沒有回應，與李家的反應一樣，說要找律師，不再答記者問題。

同樣位於下鄉道的李家兌換行和黃家藥房，十分接近，距離約20米。同時，李家及黃家所成立的有限公司，也巧合地由同一間名為「慎思」的秘書公司安排成立。

2011年區議會選舉，美孚南選區的公民黨王德全以79票之差落敗，傳媒揭發美孚「1屋7姓」選民事件後，王德全（左一）提出選舉呈請，在公民黨成員梁家傑（左二起）、陳家洛、吳靄儀陪同下出席記者會。

種票勾當　155

偵查組記者

查冊尋人　登門對質

　　2011年11月6日，區議會選舉結果塵埃落定，當大家以為一切已成定局之際；連串引發警廉圍捕的種票疑案，方告來臨。立法會首度引入5席超級區議會議席，令區議會議席直接與立法會議席掛鈎。誰都知道能影響立法會大多數，便近乎掌控了香港的命運，而區議會選區範圍細、選民人數較少，數十至數百選票往往可以扭轉乾坤。

　　連場種票疑雲就在這背景下誕生，最終警方與廉署合共拘捕大約70人，並將約50人定罪，部分案件至今仍未有定案。另一方面，傳媒接連報道種票疑案，令政府引入新措施，嘗試堵塞選民登記制度的漏洞。

　　2011年區議會選舉兩周之後，有本地傳媒大篇幅報道，根據選民登記冊，有一個美孚千餘呎的住宅單位，出現「1屋7姓13選民」，除了現時的業主外，其餘12名「選民」

均未曾持有這個單位業權，而更大疑點是，一個單位竟有7姓選民。

《明報》記者可以從註冊資料確認，該單位業主是廣東茂名市政協，曾有記者行家登門造訪，卻沒人回應。試問茫茫人海，如何能找出突破？記者最先到選民登記處，以人手翻查選民登記冊，單是一個小小選區，登記冊便有兩本黃頁電話簿的厚度，翻查後，發現其餘12人只有姓名一項資料，並沒有身分證明文件資料，如何找到他們回應呢？而關鍵是這13名選民是否真的住在美孚？

無計可施下，突然靈光一閃，這批人有沒有做生意呢？因為在香港做生意，至少要有商業登記，商人亦往往會成立有限公司去經營一盤生意。

公司註冊住址 兩家庭非住美孚

上網查閱公司註冊處，不消10分鐘，便取得突破。在13選民中，我們先挑選一個較冷門名字，按「董事索引」核查，片刻即發現此人成立了數間公司，更幸運的是，其中一

間公司的董事名單，列有其餘兩名選民的名字，再加上另一選民名字與這3名董事非常類似，當時已可判斷這4人極可能來自同一李姓家庭。接着，我們輸入13人中另一較鮮見的名字，發現這人也成立了公司，而這間公司的董事名單又同時包括3名可疑選民名字，同樣地，單憑名字已可初步判斷，這4人是來自一個黃姓家庭。

至此這13名選民的「組成結構」逐漸浮現，「李、黃」這兩個家庭的「董事」，根據公司註冊處，不是報住青龍頭，就是報住油塘，翻查紀錄，未見他們曾報住美孚單位，抑或曾有在美孚置業投資的紀錄。惹人注意的是，「李家」持有的公司是經營人民幣兌換業務，而「黃家」的公司是營辦中藥房，兩間公司營業地址都在土瓜灣。

最後，我們決定兵分兩路，4名記者分成兩組，其中一組到青龍頭找李家，另一組到油塘找黃家親人，獲悉黃家其實住在紅磡。幸運之神又再次眷顧我們，兩組人都成功從其家人或保安員口中，印證到其中一個家庭確實住在青龍頭，另一家庭則住在紅磡或油塘油麗邨公屋單位，換言

之，「李、黃」這兩家人都不是住在美孚，他們根本不可能是美孚選民。

逃避記者 「我要找律師！我要問律師！」

接着兩組記者趕快會合，乘車直奔去土瓜灣，直接找「李、黃」兩家對質，當我們到達土瓜灣後，先到「李家」的人民幣兌換店，果然遇上李氏夫婦，記者質問他們為何家住青龍頭，卻於區議會選舉上申報成「美孚選民」。兩人二話不說，便不斷重複說「我要找律師」，「我要打電話問律師」，多達20次。李氏夫婦二人其後更索性奪門離去，由後門衝出後巷，幸好我們一早有記者負責「包抄」，及時拍攝到李氏夫婦步出後巷，怒瞪記者至乘的士離去的全個過程。

我們即時走到約20米外的黃家中藥房，剛巧遇上老闆黃先生，記者提出同一條問題，問及為何他家住紅磡，卻成為「美孚選民」？想不到，黃先生說的話，跟李氏夫婦一模一樣，都喃喃地說：「我要找律師！我要問律師！」

在記者不斷追問下，黃老闆開始方寸大亂，突然語無倫次地說：「咁我住嗰度，邊個住都得啦！」黃隨即離開店舖。我們於是轉往距離這家中藥房不遠的分店，店內一名不肯透露身分的男子一見記者，便詢問我們是否警察，我們當然即時否認，但沒有透露記者的身分。該男子拒絕回答有關選民登記地址等問題，又破口大罵，指記者是「狗」，在他的地方「猛吠」，再用手機拍攝記者的動靜，然後大嚷：「出去！滾！」雖然被喊「滾」，但總的來說，這次到現場與當事人對質，既有回應又有圖像，可算是成功。

我們既有書面文件，包括選民登記冊和公司註冊處的資料，又有當事人回應，這宗偵查報道的材料，算是相當充足。翌日，明報以〈美孚選民不住美孚　1屋7姓13人成員現身　分佈油塘青龍頭紅磡〉為標題，作出大篇幅報道，見報後，全城嘩然，各媒體紛紛跟進。

事後警方以提供虛假資料罪，拘捕李、黃兩家成員共8人，但由於無法證實選民登記表格究竟是誰人簽署，有關

當局最終認為證據不足以提出刑事檢控。

2011年區議會選舉後，選舉管理委員會合共收到約1萬宗投訴，最後向7200名選民發信要求提供住址證明。政府即時加強隨機抽樣查核；對「一屋多姓的選民」作出主動抽查，共發出2.1萬封信，要求選民提交住址證明；與房屋署及房屋協會就住戶紀錄核對資料；跟進退回選舉事務處的選舉信件；最終把超過2000宗選民登記可疑個案，轉交廉署和警方處理。

更多疑案曝光 選管會加強抽查

傳媒報道種票疑案初期，時任行政長官曾蔭權回應事件時一度說「選舉後總有人感到不舒服」，及後個案如雪片飛來，令選舉的公平、公正蒙上巨大陰影，社會壓力迫使政府出招，希望挽回市民對選舉制度的信心，包括推出多項優化選民登記措施諮詢公眾，最終決定加大隨機抽查及把選民登記冊按地址排列等，方便各界揪出種票疑案。

為何傳媒要花上大量人力、物力調查及報道種票疑案？

我們相信廉潔選舉是香港人的核心價值，捍衛選舉公平是傳媒的責任，更是政府的職責。希望繼2011年連串種票疑案後，香港的選舉制度能真正做到「公開、公平、公正」。

統

計

涉

造

假

2013 年 1 月，
統計處前線統計員被揭涉嫌在
調查訪問時造假，統計處數據
的準確度備受質疑。

統計處長歐陽方麗麗領導小組
調查事件。
2013 年 3 月 25 日，
小組發表報告，稱沒有證據顯
示有系統性造假，
卻留下重要疑團未解。

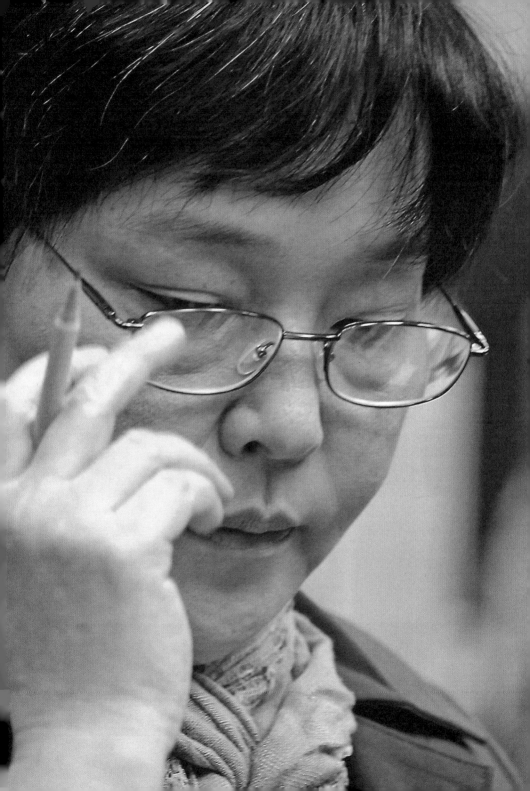

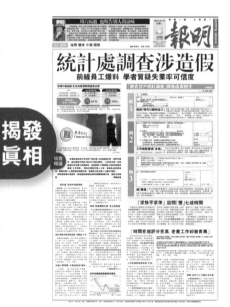

揭發
真相

統計吹數

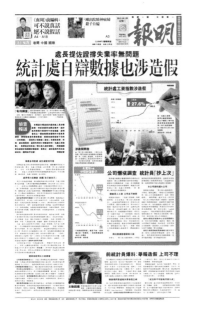

　　《明報》於2013年1月7日起，連續3日頭版報道，有統計處前線統計員涉嫌在調查訪問時造假，或因此影響失業率等數據的準確度。2013年1月8日，行政長官梁振英表示關注事件，並展開內部調查。同日，統計處長歐陽方麗麗宣布，成立由她親自領導的小組調查事件。小組於2013年3月25日公布調查報告，承認或有統計員做調查訪問時沒有跟足指引，但認為無證據顯示出現系統性造假情況，報告同時建議統計處應檢討現有制度。

統計處調查涉造假
前線員工爆料 學者質疑失業率可信度

本報記者過去半年訪問了統計處3名前線統計員,她們均表示,統計處每月做的「綜合住戶統計調查」,大約有多達一半前線統計員涉嫌大規模造假,透過刻意「少問問題」以節省時間來提高「工作效率」,例如在調查失業人士時,每每私自在問卷中,訛稱失業人士無意重返勞動市場,變相把大批失業人士視作「隱形」。

有學者對事件感震驚,直指這些數據被港府和國際機構引用,港府必須徹查。

統計處:按程序抽查複檢

統計處上周五回覆本報時指出,處方會按既定程序抽出至少5%的完成個案複檢,以確保數據質素,但未有提到過去

的複檢中，有否揭發調查員造假。

　　本報訪問的港大、中大及城大3名學者，則對失業率數據的準確度有不同程度的懷疑。

　　統計處在本港設有多個辦事處，分別位於北角、灣仔、紅磡、新蒲崗等地，本報過去半年先後5次訪問了共3名助理外勤統計主任（簡稱「統計員」），她們來自其中3個不同辦事處，這3名不願披露真實姓名的統計員（化名A、B、C小姐），當中兩人明確承認試過「吹數」，也即透過造假，刻意減少提問來節省時間，原因是其他統計員都吹數，若她們不吹數，按每日須填寫的「工作記錄表」系統（time-log sheet），她們的工作表現便會遜色於人，年終評核會受影響。不過，統計處向本報表示，工作記錄表並非直接應用於評核工作表現。

統計員稱半數同事造假 持續逾10年

　　根據統計處編制，約有180名外勤統計主任，而A、B、C小姐表示，「綜合住戶統計調查」的工作快慢，會影響

F. 失業資料

Q50 喺 ＿＿＿＿＿＿＿ 至 ＿＿＿＿＿＿＿ 呢七日內，如果有人
請你做一份工作，你可唔可以隨時返工？

Q51 點解唔可以？　(LH)

生病(非長期性) 1 ⟶ Q52
其他原因（請註明） ⟶ Q65

「工作記錄表系統」中的表現，簡言之，問卷訪問時間愈短，愈有利本身的工作表現。她們表示，超過一半統計員會在調查時造假，「剩下不造假的，都是比較膽小或不求升職的同事」，造假問題並已持續了10多年。事實上，記者發現早於2010年已有統計員在網上論壇炮轟，聲言許多統計員都「瘋狂跑數」，甚至「吹數」。

刻意少問問題 失業者變相「隱形」

A小姐稱，「處方相當重視失業數據，故問卷有很大篇幅涉及失業問題，如受訪者是失業人士，上司必定會複檢，所以變相令調查員有誘因避開失業的問題，節省時間和避開複檢」。要隱瞞受訪失業者無意重返勞動市場，關鍵是在「不能在7日內隨時返工」這條問題上造假，「如果要吹數，統計員便會私自填寫這失業者未來7日『不能返工』，

可以 1 → Q52
唔可以 2

→ Q52/Q65

根據「綜合住戶統計調查」問卷，會重返勞動市場的失業人士，約需回答14條問題，部分統計員為省時而造假，若遇上過去7日沒工作的受訪者，便會直接將他們歸類為「不可以隨時返工」，接下來解釋原因時，便選擇「其他原因」並填寫「家庭主婦」、「年老」、「長期病患」等，換言之，造假只要填兩條問題。

然後訛稱受訪失業者因只想當家庭主婦，或因生病、退休等原因而脫離勞動市場」，便可大幅減少追問問題，因為失業者若表示未來7日「能夠返工」，繼續留在勞動市場，便要再問多12條問題，會很花時間。

事實上，本港失業率近年長期處於低位，按自由黨最近的調查發現，介乎2004年至去年11月間，失業率下跌50%，但持續申領失業綜援宗數只減少41.8%，自由黨質疑「虛報」失業綜援者眾；然而落差也可能源於其他因素，例如統計員「吹數」，人為地壓低失業率。

學者：數據國際依賴 有必要徹查

中大社會科學系教授黃洪曾多次發表報告，質疑官方的失業統計數據不準確，尤其低估了婦女失業率，他說，「真實的女性失業人口，許多都沒包含在官方數字內，學界個個都

Q9 請問邊位係戶主呢？（戶主係指被其他成員承認為戶主嘅人士）
請問你／佢叫乜嘢名？（寫在 *Q11*）

你哋呢戶總共有幾多位成員呢？請留意要包括初生嬰兒、兒童、留宿傭
嘅留宿嬰孩等。請問佢哋叫乜嘢名？（寫在 *Q11*）

Q31 你現時嘅婚姻狀況係點呢？

(a)〔若答案＝「2」而配偶不是居於此單位 **（不包括外籍家庭傭工）**
請剔☑：例如配偶 (i) 居於老人院／(ii) 在香港另有居所／
(iii) 居於中國內地／(iv) 海外／(v) 其他：請註明。〕

知，都有懷疑」，而統計處員工若集體造假，印證了學者
們的判斷，「很多失業人口變成家庭主婦，的確會令失業
人數看起來少了」，他估計僅被隱埋的失業婦女可能有 1 萬
人。

港大社會工作及社會行政學系講座教授周永新認為，確有
可能如調查員反映，部分失業人士被「隱形」，若屬實的
話，對處方的專業操守感震驚，因政府制訂扶貧、人口等
政策，以至學者研究社會問題，均依賴統計處數據。他續

工或者你呢戶替人照顧

從未結婚 ………… 1
已婚 ……………… 2
喪偶 ……………… 3
離婚／分居 ……… 4

(a) □ ／其他_____

「綜合住戶統計調查」第31條問題問及婚姻狀況，寫明若受訪者已婚但不與配偶同住，須追問詳情。

統計員一旦「吹數」造假，多會在第9條問題已知悉「受訪者已婚，但沒有與配偶同住」等資料後，便在第31條問題私自斷定為「離婚/分居」而不問詳情，因為一旦如實填寫，便要追問配偶是否居於老人院、內地、海外等詳細資料。

稱，國際組織亦有賴統計處數據分析本港情況，若造假屬實，是國際層面問題，政府有必要徹查。

城市大學經濟及金融學系副教授李鉅威表示，失業率長時間停留於百分之三點幾的低位，他覺得有點奇怪，他認為香港應該有不少「隱形失業」的情況，估計真實的失業率可能比現時的3.4%失業率高約一個百分點。

本報粗略計算一個百分點失業率的差別，足足可令3.8萬名失業人口「隱形」。

偵查組記者

制度的錯 禍及社會

2012年底某日深夜，新界某大型商場，商舖早已拉下大閘，遊人相繼回家，人流變得疏落，廣場把部分燈光關掉，昏昏暗暗。商場幽暗的一角，《明報》記者正與3名現任或曾任統計處的前線統計員，竊竊私語。統計員臉上流露一絲擔憂的神情，從背包裏小心翼翼地取出職員證，向記者展示，雙手微微顫抖……

統計處統計員涉嫌造假的系列報道，前後籌備了半年。報道於2013年1月刊出，其實記者早於2012年年中已經開始與有關統計員接觸。他們有些人仍在統計處工作，一旦身分曝光，勢將飯碗不保。因此，記者多次與他們聯絡和會面，均非常小心謹慎。

然而，他們的指控嚴重，記者撰寫相關報道前，必須小心核實他們的身分。雖然雙方早已建立互信，記者亦明白統計

員的顧慮，但本着小心查證的原則，仍請他們出示職員證，證明其身分，作為最後一步的核實。幸好，消息人士亦體諒記者的工作需要，縱使無法完全放下憂慮，依然願意配合。

繁瑣工作記錄 「追數」惹的禍

統計處數據涉造假的調查，始於 2012 年年中。爆料的統計員透過電郵向記者投訴，統計處早年引入「工作記錄表系統」，統計員幾乎所有的工作細節，包括問卷調查、電話訪問，以至前往工作的地點、花費了多少時間等，都要在記錄表中鉅細無遺地填報，以便部門監察員工表現。統計員指出，部門更要求上述的時間紀錄，須準確至小數點後兩個位（以分鐘作為單位），根本不合理，認為此制度「過火」，大大增加了員工的工作量。統計處的做法值得商榷，然而，在旁人眼中，部門管理員工表現或屬無可厚非，這或許只是一宗瑣碎的「勞資糾紛」。不過，好奇心和求真欲望，往往是記者工作的原動力。偵查組記者為了解更多內情，看看會否有更多新聞線索，便開始與報料人接觸，邀約見面。

偵查組數名記者與報料統計員多次詳談後，發現問題絕
不僅僅是一宗普通的「勞資糾紛」那麼簡單。原來，工作
記錄表系統不僅增加了統計員的工作量，更衍生出造假問
題。因為，工作記錄表系統除記錄統計員的工作，亦會被
用來評核統計員的表現。根據評核制度，工作效率愈高，
工作表現就愈好。結果，大批前線統計員為提升工作表
現，在調查訪問中造假。

爆料遮蓋文件標誌　免旁人發現

　　半年以來，偵查組數名記者與消息人士會面不下五六
次，電話、電郵等聯絡更多不勝數。事實上，統計工作涉
及複雜概念和專門名詞，每次與消息人士見面，就至少要
花上數小時，猶幸消息人士亦不厭其煩，耐心講解統計員
到底是如何在調查訪問中造假。此外，消息人士又提供了
大量相關文件，倘若把全部文件疊起來，至少厚達 10 多
吋，可放滿記者兩三個抽屜。

　　爆料的統計員都是看不慣同事造假，以及上司包庇下屬

造假，決意向傳媒揭發事件。不過，他們決定向傳媒爆料，確實是冒着很大風險。與記者見面，誰知道會否剛巧被統計處同事，甚至上司發現？為避免泄露消息人士身分，記者與他們會面，都故意選擇不同地區。事實上，消息人士警戒心亦十足，例如向記者展示文件時，都用便條紙遮蓋文件上的統計處標誌，恐防旁人發現起疑。

統計員忽然緊張　「有個熟人喺附近……」

有一次，記者在某地點與統計員會面，談到中途，統計員瞥了一眼遠方，忽然神色緊張，馬上低下頭，更藉故用手托着前額，遮掩容貌，之後壓低聲線對記者說：「有個熟人喺附近……」此話一出，氣氛頓時變得緊張詭異，大家都默不作聲，不敢輕舉妄動。記者聞言，心裏一沉，參與敏感的偵查報道，最重要的一項任務，就是確保消息人士身分保密。消息人士主動提供資料，確實沒有義務作出「犧牲」。幸好，那名「熟人」最終沒有發現消息人士，算是有驚無險。

2013年1月7日至9日，明報一連三日頭版刊出統計處調查數據涉造假的系列報道，另於2013年3月11日再於頭版刊出同系列報道。事實上，報道於2013年1月刊出後，有多名自稱是統計處前統計員的人，連續多天致電電子傳媒，直指造假問題存在多年，更稱曾向上司舉報同事造假卻不獲受理。此外，有學者和教授亦公開表示，早已質疑統計處公布的失業率數據有問題。

官方報告未解劏房空屋疑團

政府於2013年1月10日宣布成立「統計數據質素檢定調查小組」調查事件，但小組主席由統計處長歐陽方麗麗出任，被批評是「自己查自己」，欠缺公信力。

調查小組於2013年3月25日發表報告，證實覆核問卷數據時，發現有受訪者答案前後不一。不過，小組僅承認，不排除有前線統計員未有依循指引工作，堅稱沒有證據顯示「有系統性的捏造數據情況」。然而，調查根本沒有觸及部分重要指控，包括統計員故意不訪問劏房戶、訛稱單

位無人居住等。

統計處貟責蒐集和分析本港重要的社會和經濟數據，政府亦會參考統計處的數據來制訂相關政策。倘若統計處數據造假，肯定影響政府的民生、經濟等政策，導致政策失焦，資源分配失誤。其中一名統計員就說：「為什麼香港社會矛盾如此糟糕？貧富懸殊、地產霸權、政府政策連年失誤？因為他們一直用大堆假的統計數據去做規劃！」

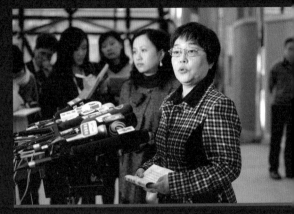

統計處數據涉造假的報道連日刊出後，處長歐陽方麗麗（右一）會見傳媒，表明會親自領導小組調查事件，又稱有3項數據脗合失業率走勢，以證明統計處的失業率數據沒有問題。翌日，《明報》記者踢爆處長引用的自辯數據也涉嫌造假。

正如向記者揭發事件的統計員所言，前線統計員造假固然錯得徹底，但統計處的管理層同樣責無旁貸，以過於繁瑣的工作記錄表管理員工，重量不重質，不斷催谷統計員「交數」，多年來對於有統計員造假更視若無睹，抱着「只要交

到數，就是好員工」的心態，只追求表面的輝煌成果，卻不理底蘊的虛假腐敗，結果令造假文化如病毒般蔓延，演變成制度化的長年陋習。

　　統計處公布的官方數據，理應具有公信力，予人絕對的信心，公信力一旦受損，要再建立並不容易。如上文所言，統計處的數據關乎政府政策之制訂、學者研究之參考，真確客觀的數據能反映社會實況，弄虛作假的數據會令社會真相隱沒。統計調查與偵查報道，目的同樣是追求事實和真相。偵查組記者揭發統計處數據涉嫌造假，只是揭露真相的第一步，統計處必須正視其制度上的問題，從根本上徹底剷除「迫數」、「重量不重質」的管治文化，方能令統計調查恢復其真正功能，讓客觀、準確的數據說出社會真相。

政府統計處
綜合住戶統計調查

SF

填入數據後即成 限閱文件
只有獲授權人士可閱讀本文件內容

月　20　年

助理外勤統計主任編號

Core	REA	RS	Supp Q	STE
Age≥15	EMP	UN		

統計主任編號

地址：

編號 ☐☐☐☐ － ☐☐

備註：

住戶編號 ☐☐

戶主／聯絡人姓名

先生／太太／小姐／女士＊：＿＿＿＿＿＿＿＿＿

首次成功訪問日期 ☐☐

聯絡電話：＿＿＿＿＿＿＿＿＿

最後訪問結果： EN......1　NC.....2　NR.....3　ND.....4
（除EN外，其他訪　MER...5　DEM...6　MP.....7　UN.....9
問結果請加備註）

****SC1：** REA目標樣本（有REA問卷）..1
非REA目標樣本（沒有REA問卷）...............................2
下回無需訪問（請備註，影印SF及請CSO加簽）.........9

****SC1** ☐
（只適用於新個案）

A. 屋宇單位資料

Q1 屋宇類型 ☐☐

Q2 附屬單位數目／小區屋宇單位總數 ☐☐

Q3 單位使用情況

有人居住（全部）...... 1　　沒有人居住（住宅）.................................. 3

有人居住（部分）...... 2　　沒有人居住（非住宅）.............................. 4

下適用（已拆卸或已打通而無需訪問的單位） 9

Q4 這個單位總共有多少伙？

＊請刪去不適用者

DCS 329 (Rev 12/2003 SF)

海處神秘沉船

2012 年國慶海難奪去 39 條人命，報告揭示南丫四號水密艙漏裝水密門，致船迅速沉沒。
13 年前，海事處一測量船曾因同類原因沉沒，
海事處並沒有從中汲取教訓。

圖爲 2013 年 5 月 27 日，
南丫海難發生後逾半年，
海事處長廖漢波終向死難者家屬鞠躬道歉。

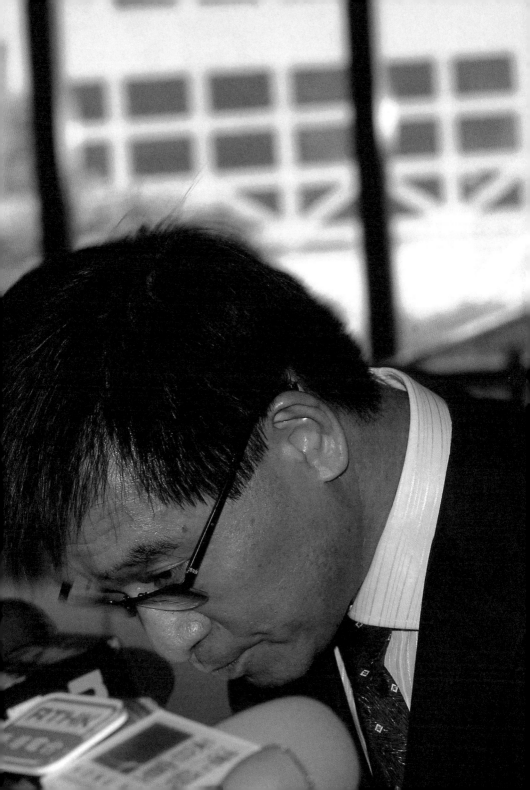

未汲教訓

2012 年 10 月 1 日，港燈船舶南丫四號與港九小輪海泰號，在南丫島附近海面相撞，造成 39 人死亡。2012 年 10 月 22 日，政府宣布成立調查委員會，調查海難起因。委員會聆訊揭露，南丫四號的水密艙漏裝水密門，導致南丫四號撞船後迅速沉沒。調查報告於 2013 年 4 月 30 日公布，《明報》於兩日後頭版報道，海事處一艘測量船「水文一號」，在 2000 年於維修期間意外入水，並因水密艙被鑽穿，終致沉沒，其沉沒原因與南丫四號如出一轍。

海難遺恨

海事處船沉13年未公布
同為水密艙出事 報告早促查同類問題

喪失39條寶貴生命的南丫海難,致命主因之一是「南丫四號」漏裝了水密門,導致船的「水密艙」中門大開,船迅速入水下沉;而本報偵查發現,原來在2000年3月,海事處測量船「水文一號」同樣是因為水密艙出事而沉沒,處方其後「自己查自己」,調查報告一直沒有公開,足足隱沒了13年。該報告清楚建議,海事處應檢查類似船舶的水密艙有沒有問題,教人質疑一場驚天海難,是否本可避免。

海事處初稱沒紀錄 後認曾沉船

本報早前從市民檢舉中,取得一份「水文一號」沉沒調查報告副本;然而,記者翻查海事處網站的「海事意外調查名單」,卻沒有發現任何有關水文一號沉沒的紀錄或公布,而該網站註明,上載自1999年起的香港海事意外調查報告。

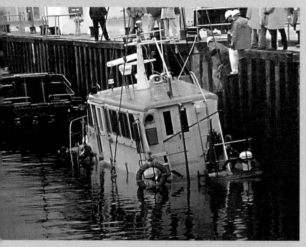

Investigation report of the sinking of 'Hydro 1'
on 12.3.2000 berthing at Government Dockyard

2000 年 3 月，海事處測量船「水文一號」在政府船塢維修期間入水下沉，海事處事後把水文一號撈起（左圖）。豈料，其沉沒調查報告（右圖）亦石沉大海，足足隱沒13年。

本報上周向海事處查詢，有否本地船舶（包括政府船舶）曾因水密船艙導致船沉沒。海事處在上周五回覆稱：「本處沒有本地船隻因有關情況而沉沒的紀錄。」至前日，本報點名查詢水文一號沉沒事故，處方終於承認水文一號曾在修理期間沉沒，但該處無解釋此宗沉船的調查報告為何一直沒有公開，也沒有解釋「海事意外調查名單」中為何偏偏少了這宗意外。

根據沉沒調查報告，1996 年起服役的水文一號，載有昂

根據調查報告，「水文一號」的水密艙壁被鑽穿了兩個洞口，其中一個在燃料管洞口上方約50厘米處（紅圈示），此洞口用作讓電線穿過艙壁。另一個洞口（黑圈示）讓燃料管穿過艙壁。報告指洞口令艙壁「不水密」（non-watertightness）。

貴測量器材，執行測量海底地形、收集水深數據等官方任務。2000年3月10日，水文一號停泊在昂船洲政府船塢，兩名外判維修商工人進入船艙維修，其間不慎把海水由喉管引入船艙，兩人並無察覺便離開。直至翌日凌晨約5時，海事處人員始發現水文一號沉沒，僅露出船頭部分。

水密艙壁穿洞 兩艙入水

報告揭露，船艙水密艙壁原來遭鑽穿了兩個洞，讓電線和

燃料管穿過艙壁，結果令本應是「水密」的艙漏水，海水從洞口湧進相鄰的水密艙，結果令水文一號4個水密艙中，共有兩個艙入水，最終沉沒。報告又稱，若水密艙沒有穿洞，水文一號便不會沉沒。而這報告的簽發日期為2000年4月7日，當中清楚建議海事處應徹查其他類似船舶的水密艙壁有沒有問題。

政府前日公布的南丫海難調查報告，指出南丫四號在兩分鐘內迅速下沉，關鍵在於船沒有依據圖則安裝水密門，結果撞船後，不同水密艙連環入水而令船沉沒，此正正與水文一號沉沒的「死因」甚為相似。

服役僅7年 另一船改裝用同名

水文一號的調查報告，13年前是由海事處「自己查自己」後撰寫。報告不單沒有對外公開，沉沒成因也只歸咎於維修商失誤和水密艙穿洞漏水等「近因」，始終沒有交代沉沒的「遠因」，例如，為何海事處連自己的官船，都不能及早檢查出穿洞漏水等問題。

有接近海事處人士表示，水文一號沉沒後損毀嚴重，但在當年沒有即時報銷，反而，海事處將船打撈起來，再斥資最少數以十萬元維修，勉強多用約兩年，直至2003年，始由另一艘巡邏船改裝成的測量船所取代，新船名字同為「水文一號」。

「反映檢驗積弊已久」 議員立會跟進

沉沒過的舊版水文一號其實早已元氣大傷，前後只服役約7年便退役；相反，新版水文一號早於1995年建成，服役至今共18年，海事處最近才計劃更換此船。

立法會交通事務委員會副主席范國威批評，上述官船沉沒事件，反映海事處檢驗制度積弊已久。水文一號與南丫四號失誤性質類似，同是水密艙失去應有功能，他狠批海事處警覺性低，結果要用南丫海難中的人命做代價。他稱，政府船沉沒屬嚴重事故，理應對外公布。他表示會在立法會跟進，水文一號事故後，究竟該處做了什麼改善和跟進工作。

偵查組記者

倘能改寫海難結局

2012年國慶海難事件，奪去39條寶貴性命，更揭發海事處驗船程序錯漏百出；而一封告發給《明報》的報料電郵，揭示出早在2000年一艘海事處官船沉沒，與「南丫四號」沉沒原因如出一轍。倘若海事處一早正視逾10年前的事故起因，2012年10月1日國慶海難悲劇的結局，或許能夠改寫。

荷李活式災難片片首，每每是暴風雨前夕的平靜，一眾遊人樂極忘形，毫無戒心之際，死神才突然來臨。或許這種近乎公式化的劇情鋪排，觀眾已經看膩，但現實總是如戲劇般的殘酷。2012年10月1日晚上，天清氣朗，風平浪靜。逾百名香港電燈員工和親友，在南丫島大快朵頤過後，興高采烈踏上港燈船隻南丫四號，準備前往維港中環水域觀賞國慶煙花匯演，詎料此行成為一趟死亡之旅。

南丫四號從南丫島發電廠出發，約5分鐘後隨即與港九小輪「海泰號」猛烈相撞。南丫四號遭海泰號攔腰碰撞，船艙迅速入水，更於兩分鐘內極速沉沒。海泰號損毀較輕微，駛回榕樹灣碼頭。事故最終釀成39人死亡，包括8名小童。

全港市民當晚在電視機前看着新聞直播，眼見一名又一名已陷昏迷的傷者被送上救護車，生死未卜；目睹南丫四號船尾直插海牀，載浮載沉。一幕幕畫面觸目驚心，震撼700萬港人。2012年10月4日，被定為全港哀悼日，政府建築物一連三日下半旗致哀。然而，僅僅下半旗，確實無法令港人釋懷：為何南丫四號會與海泰號相撞？為何南丫四號沉沒得如此迅速？死難者家屬，以至全港市民，都需要一個真相。

兩度肇禍 未汲取教訓

2012年10月22日，政府宣布成立「南丫島附近撞船事故調查委員會」，調查海難起因。長達50日的委員會聆訊，除揭發涉事兩名船長犯下嚴重錯誤，導致兩船相撞，更令人瞪眼的是，聆訊揭露海事處10多年來審批圖則及驗船程

序，錯漏百出。南丫四號的「水密艙」，原來沒有按照圖則安裝「水密門」，變相使船艙內部「人為穿窿」，結果撞船後，多個水密艙同時入水，終致南丫四號在短短兩分鐘內迅速沉沒，眾多乘客來不及穿救生衣逃生，便墮海溺斃。

研訊於2013年3月12日結案陳辭，就在各方仍在等待委員會最終的調查報告之際，明報記者收到一封來自市民的報料電郵，揭發早於2000年一艘隸屬海事處的測量船「水文一號」，同樣因為水密艙出現問題而沉沒，海事處事後曾就事故進行內部調查，但調查報告13年來從未公開，事故真相一直遭隱沒，公眾完全不知情。

報告早促驗船 「點解冇人做嘢！」

記者收到上述報料電郵後，立即與這名報料人士聯絡，以求掌握更多內情。事實上，報料人士並非掌握第一手資料的人，而是另有接近海事處的知情人士，看到海事處在海難研訊期間被揭發驗船不力，深感海事處根本沒有汲取13

年前水文一號沉沒事故的教訓，遂透過「中間人」向記者揭發事件。

知情人士隨後向記者提供水文一號絕密調查報告。這份從未曝光的報告，揭露水文一號在維修期間意外入水，水密艙壁卻穿洞，海水從洞口湧進相鄰的水密艙，結果令水文一號沉沒。報告指出，倘若水密艙壁沒有穿洞，水文一號根本不會沉沒，更建議海事處應徹查其他類似船舶的水密艙壁，是否有同樣穿洞問題。

知情人士直斥海事處連政府「官船」都可以「出事」，根本是荒謬，反映海事處的陋習早已存在，倘若海事處當年正視內部報告的建議，徹查其他船舶的水密艙，或可及早發現南丫四號漏裝水密門，阻止一場悲劇發生。「報告已叫查找其他船有冇同一問題，點解冇人做嘢！南丫四號死這麼多人是完全可以避免！海事處的高層一定要負責！」

海事處在 10 多年內一直沒有對外交代水文一號沉沒真相，事發後只是「自己查自己」，報告並無交代事故「遠因」，例如為何海事處一直沒發現水文一號的水艙壁穿洞？

是否有海事處人員失職？事實上，記者接獲水文一號沉沒的消息後，決定先向海事處查詢，過往有否本地船（包括政府船）因為水密船艙出現問題，最終導致船沉沒？不過，海事處當時卻回覆稱，翻查資料，並沒有本地船因水密艙有問題而沉沒的紀錄。

多次追問海事處 多次覆「處理中」

記者手上正正有一份由海事處撰寫的水文一號沉沒調查報告，為何海事處稱沒有相關紀錄？記者決定追問海事處，並直接點名水文一號向海事處查詢，到底為何水文一號的水密艙壁會被鑽穿、海事處在驗收時亦不察覺？為何當時海事處並無主動對外公布事故和相關的調查報告？海事處有否按報告建議，全面徹查政府以及本港其他船的水密艙？海事處較早前回覆時，為何聲稱沒有船因水密艙有問題而沉沒的紀錄？是否隱瞞水文一號事故？

海事處對上述一系列關鍵問題，統統避而不答，只在記者截稿前承認水文一號確曾於 2000 年沉沒。即使在報道刊出

後，記者仍多次追問海事處，何時會答覆上述一連串問題，但令人遺憾的是，海事處新聞官一直聲稱相關查詢「處理中」，記者一直得不到海事處隻字答覆。

事實上，水文一號沉沒真相早已被隱沒了13年，直至明報揭發事件，海事處接受查詢時仍然吞吞吐吐，支吾以對，拒絕開誠布公，一味採取「拖」字訣，企圖蒙混過關。作為一個肩負本港海上安全的重要政府部門，以這種迴避、拖延的態度來面對傳媒和公眾的質疑，委實令人失望。

到底當年海事處有否按報告建議檢查同類船舶？海事處始終沒有答覆。

其實，水文一號對海事處來說，原是一個預警。有親歷南丫海難的死難者家屬就批評，倘若海事處當年正視水文一號的水密艙問題，徹查其他船舶的水密裝置，或許能及早發現和糾正南丫四號漏裝水密門的問題，屆時南丫四號相撞後亦不會急速下沉，國慶海難的結局或可改寫，有家屬直言：「只要沉慢一點，多一兩分鐘時間逃生，已經很不同，不會死這麼多人！」

196 海處神秘沉船

海事處被揭發涉嫌疏忽職守、制度漏洞百出，傳媒作為社會第四權，職責就是揭發真相，但如何改善部門制度、如何問責處分失職人員，仍需待政府認真跟進、處理，還盼市民與記者站在同一陣線，監察並推動政府從錯誤中汲取教訓，摒棄迴避、拖延的態度，落實恰當的改善措施，秉公處分失職人員，以免再有無辜性命犧牲，為部門錯誤而付出沉重而不可挽回的代價。

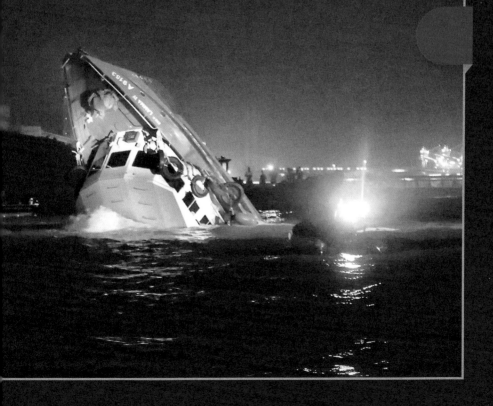

明報偵查

2012年至2013年

香港報業公會2012年香港最佳新聞獎

- 最佳獨家新聞冠軍　　　　〈揭發唐英年僭建系列報道〉
- 最佳新聞報道冠軍　　　　〈揭發唐英年和梁振英僭建系列報道〉
- 最佳經濟新聞報道冠軍　　〈不當商業行為系列調查報道〉
- 最佳新人冠軍　　　　　　〈旺陽家人：從未同意自殺論〉、
　　　　　　　　　　　　　〈溥儀侄女：地產霸權是新皇帝〉、
　　　　　　　　　　　　　〈東莞濟乞丐13年 港翁去世〉
- 最佳獨家新聞亞軍　　　　〈揭發梁振英僭建系列報道〉

亞洲出版業協會（SOPA）2013年卓越新聞獎

- 最佳調查報道大獎　　　　〈揭發唐英年和梁振英僭建系列報道〉

第4屆金堯如新聞自由獎

- 印刷傳媒組大獎　　　　　〈揭發唐英年和梁振英僭建系列報道〉

第17屆人權新聞獎

- 報章特寫大獎　　　　　　〈川震四周年特寫〉
- 報章新聞優異獎　　　　　〈李旺陽死因調查報道〉

得獎報道

2011年至2012年

香港報業公會2011年香港最佳新聞獎

- 最佳經濟新聞報道冠軍　　　　　〈地政違規爭議系列〉
- 最佳新聞寫作（中文組）冠軍　　〈愛滋童內地拒醫 港大援手〉
- 最佳新人冠軍　　　　　　　　　〈蘇錦樑涉僭建嚴重過特首〉、
　　　　　　　　　　　　　　　　〈何厚鏵物業 租客開架步〉、
　　　　　　　　　　　　　　　　〈海門怒了：不放人就示威〉
- 最佳獨家新聞亞軍　　　　　　　〈區議會選舉種票疑雲系列〉
- 最佳新聞報道優異　　　　　　　〈烏坎村抗爭事件系列〉

亞洲出版業協會（SOPA）2012年卓越新聞獎

- 最佳獨家新聞大獎　　　　　　　〈種票醜聞偵查系列〉

第3屆金堯如新聞自由獎

- 印刷傳媒組大獎　　　　　　　　〈烏坎村抗爭事件系列〉

第16屆人權新聞獎

- 報章特寫大獎　　　　　　　　　〈中日撞船船長詹其雄系列〉
- 報章新聞優異獎　　　　　　　　〈烏坎村抗爭事件系列〉

明 查 暗 訪
——明報偵查報道實錄

作者	明報偵查組
責任編輯	屈曉彤
封面及美術設計	劉若基
圖片	資料圖片、網上圖片、受訪者提供、 地政總署高空圖片、廉署2010年報圖片
出版	明報
發行	明報出版社有限公司 香港柴灣嘉業街18號 明報工業中心A座15樓 電話：2595 3215　傳眞：2965 4715 網址：http://books.mingpao.com 電郵：mpp@mingpao.com
版次	二〇一三年七月初版
ISBN	978-988-16689-5-0
承印	美雅印刷製本有限公司

更多相關報道，可瀏覽
http://news.mingpao.com/investigation.htm